U0087055

# 朵麗的
## 人氣百變色鉛筆
### 練習本

# Preface

可以畫畫是一個很棒的能力

這是任何人都能做到的能力

畫畫

是一個情緒出口

一個平靜心情的方式

動靜皆宜的水性色鉛筆

可以陪伴你琢磨寧靜的午後時光

與你一起揮灑絢麗色彩

為你心情角落點亮一點光

讓我們用最方便入門的畫畫工具

一起體驗水性色鉛與心靈激盪出的火花

## CHAPTER 1 工具介紹篇

## CHAPTER 2 簡筆塗鴉篇

## CHAPTER 3 咖啡甜點篇

## Chapter *4* 花卉組合篇（花卉圖騰）

## Chapter *5* 雜貨淡彩篇

## Chapter *6* 風景寫生篇

## Chapter 7 可愛動物篇

## Chapter 8 上色練習篇

# Chapter 1

# 工具介紹篇

## 使用工具介紹

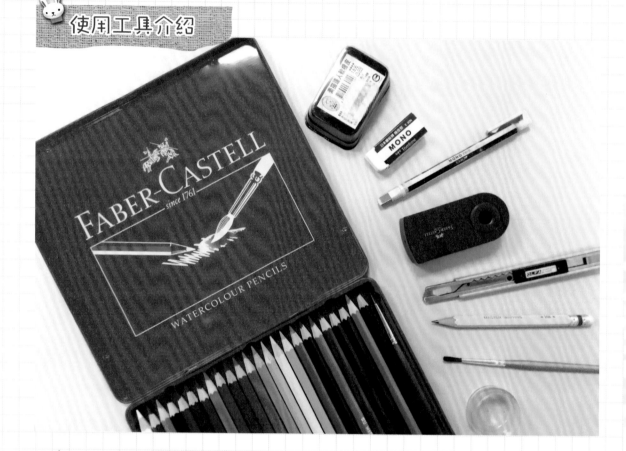

水性色鉛筆

水彩筆

HB 鉛筆

裝水容器

橡皮擦

軟橡皮

筆型橡皮擦

刀片

削筆器

- 義大利水彩紙（白色）
- 日本　水彩紙（黃色）

25K 自然世界素描簿

# 水性色鉛筆的使用技法

水性色鉛筆，顧名思義即是可以搭配刷水來用的工具，單用色鉛筆能畫出細緻的精細素描，搭配刷水的各種技法又能做出水彩的效果，無論是清新淡彩樣的渲染，或是高彩度寫實樣的濃彩，都難不倒水性色鉛筆，如果想用一種工具就能綜合各種效果，水性色鉛筆是個很好的選擇。

現在就來一一介紹，水性色鉛筆乾濕兩用的使用技法吧！

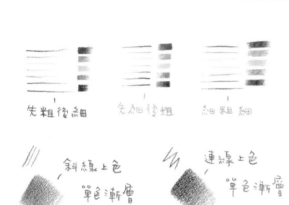

## 上色練習 I（乾畫法）

線條與力道的運用（筆尖一定要削尖喔）：

- 先粗後細（重輕）。
- 先細後粗（輕重）。
- 細粗細（輕重輕）。
- 斜線上色、連線上色。

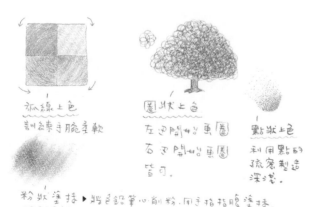

## 上色練習 II（乾畫法）

- 弧線上色、圈狀上色。
- 粉狀塗抹、點狀上色。

力道訓練/混色處力道要輕

重・輕

以橘色為例：混色部份要重疊,力道要輕
離開混色處力道漸漸加重。

漸層口訣：輕・重・輕

彩虹漸層法
（乾畫）

### 彩虹漸層法（乾畫法）

◐ 筆要削尖,斜線上色由深至淺做出漸層。

◐ 色與色之間混色要互相重疊,重疊處力道要輕。

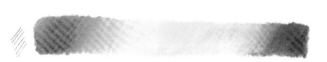

彩虹漸層法
（濕畫）

色鉛筆

▶ 用斜線方式上色,將水彩筆沾濕
用筆尖斜線方式,慢慢刷水。
水彩筆

動作要慢,讓水與色彩有時間融合。

### 彩虹漸層法（濕畫法）

◐ 注意刷水時的方向與乾筆畫相同。

◐ 寒暖色要分開刷,否則顏色會濁。

水中漫步法
（濕畫）

▶ 先用水彩筆刷上飽和的水
再用色鉛在水面上畫圈著色
速度要慢,力道要輕。
讓色彩與水融合。

混色→色與色之間要稍微
有交疊。

### 水中漫步法（濕畫法）

◐ 先在要畫的區塊刷上飽和的水。

◐ 用水性色鉛筆,在水面上畫圈著色。

◐ 速度要慢,讓筆尖的色彩與水融合。

雪花 紛 飛 法
（濕畫）

▶ 先用水彩筆刷上飽和的水
再用刀片削粉（色鉛）
讓色鉛呈粉狀在水面上
渲染，利用距離的遠近
呈現點的疏密。

## 雪花紛飛法（濕畫法）

◗ 先在要畫的區塊刷上飽和的水。

◗ 在水面上方用刀片削色鉛筆的碳粉，讓色彩在水面上渲染。

水彩取色法
（濕畫）

▶ 先將水彩筆沾濕
直接在色鉛筆頭上取色
將沾滿色鉛色彩的水彩筆
像畫水彩一樣刷色。

## 水彩取色法（濕畫法）

◗ 先將水彩筆沾濕，直接在色鉛筆上取色。

◗ 以水彩筆在紙上揮灑運筆刷色方式上色。

蜻 蜓 點 水 法
（濕畫）

▶ 直接將色鉛置入水中
軟化筆頭。
在乾的紙上直接塗染色
就能塗出鮮豔飽和的色彩

## 蜻蜓點水法（濕畫法）

◗ 直接將色鉛筆置入水中軟化筆頭。

◗ 在乾的紙上可以點線面三種方式塗色。

技法是人試出來的，還有更多的玩法等你挖掘喔～

# Chapter 2
# 簡筆塗鴉篇

# 01 幾何圖形簡易構圖，畫出各種生活小物

簡筆畫非常適用於平日記事，除了文字敘述外，搭配圖形表現，更易於讓人理解。例如：開會討論、企劃說明、個人日記…等。

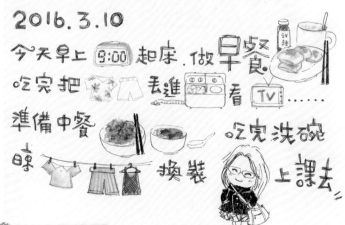

所有圖形的完成，都是藉由幾何圖形組合法來構成，簡筆畫也不例外，圓形、矩形、長方形、三角形、梯形、平行四邊形…等。都是我們所熟悉，可以隨手畫出來的形狀；只要學習如何將幾何圖形組合，就能組合出各種生活物品，讓人一眼就能辨別。

現在就讓我們藉由主題記事來試試看，用幾何圖形組合法，來畫出生活小物吧！

## 記事主題

### 年底計畫要出國了，行李箱裏要準備哪些東西呢？

首先，先簡單用文字列出幾樣會帶的相關用品，接著用幾何圖形組合法畫看看吧～

例如：行李箱內的備品會有哪些呢？衣服、相機、隱形眼鏡、保養品組…等。就讓我們挑幾樣物品來畫畫看吧！

出國備品記事運用示意圖

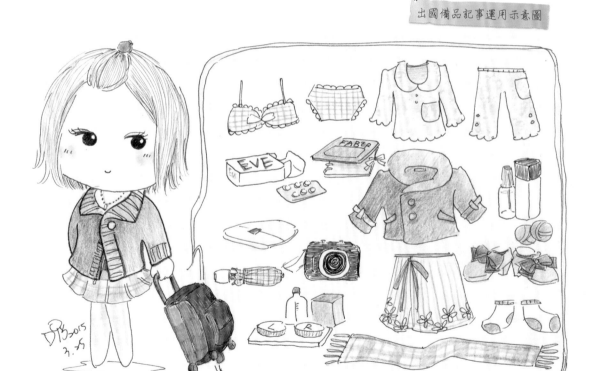

## 衣服

**1.**

先畫一個倒三角形，沿著倒三角形邊緣，再畫兩個倒三角形。

**2.**

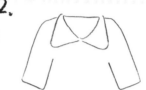

沿著領子的邊緣各畫兩個長方形。

**3.**

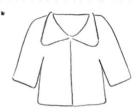

在兩個袖子的中間，畫上大大的矩形後，在中間畫上直線。

**4.**

畫上圓型扣子及長方形的標籤、口袋、袖口的摺邊。

**5.**

先輕輕平均地上一層底色。

**6.**

在每個區塊的四周，加上深色，就能有光影的立體感囉！

## 相機

線條畫量有些弧度，會比較可愛喔～

**1.**

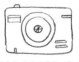

先畫一個橫的長方形，在長方形裏再畫一個同心圓。

**2.**

在機身裡畫上大大小小的標籤並在機身的上方，再畫一個橫的長方形。

**3.**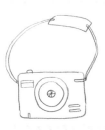

在機身的左右兩端與上方的長方形之間,作雙線的連接線,即是相機背帶囉!

**4.**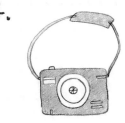

塗上喜歡的相機顏色。

**5.**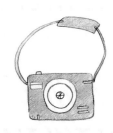

在每個區塊的四周加上深色,就能有光影的立體感囉!

 平板

塗鴉線條,
就是要歪歪
扭扭,才有
手繪感!

**1.**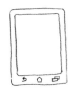

先畫一個雙線的直長方形,並在下方畫上平板常用的三個符號。

**2.**

在長方形的左邊再畫一個同樣大小的長方形蓋子。

**3.**

接上耳機線及充電線。

**4.**

塗上喜歡的顏色。

**5.**

在每個區塊的四周加上深色。

## 隱形眼鏡

**1.**

← 先畫兩個橢圓形。

**2.**

→ 沿著橢圓形的下緣，畫
上立體厚度並寫上左右
兩邊的英文字母。

**3.**

← 在兩個橢圓形下方畫一個
平行四邊形作為底座。

**4.**

→ 將兩邊的蓋子塗上
不同顏色作區分。

**5.**

← 在每個區塊的左邊塗上
較深的顏色就能呈現光
影立體囉！

## 保養品組

**1.**

← 先畫一個平行四邊形
的立方體。

**2.**

→ 向下延伸出瓶身，在
旁邊畫一個圓錐體的
瓶蓋。

**3.**

← 在噴霧瓶蓋下方延伸
瓶身，瓶底的弧線需
與瓶蓋弧度平行。

**4.**

→ 塗上喜歡的顏色。

**5.**

← 在每個區塊的右邊塗上
較深的顏色就能呈現光
影立體囉！

## 02 Q版娃娃的喜怒哀樂與各種造型

FB、LINE 已經成為現今社會裏重要的網脈,以前的人交朋友是交換電話,現在是會問對方你有 FB 或 LINE 嗎?從頭像、封面或動態來判斷個人的喜好,不論是頭像、表情符號,圖畫就是比文字多了那麼點可愛與幽默,怎麼可以沒有屬於自己的 Q 版畫像呢?用幾何圖形組合,誰都能創作出 Q 版的自己唷!學會如何畫 Q 版人後,不僅能畫自己,也能畫別人,還能換換造型、擺擺動作唱唱對手戲,想藉由 Q 版人演出短篇漫畫,屬於我的 Q 版人生不再是夢!

現在就讓我們藉由 Q 版娃娃來試試看,用幾何圖形組合法畫出各種喜怒哀樂吧!

## 記事主題

### 我的 Q 版代言人（自畫像）

用幾何圖形組合法，來畫畫看 Q 版人的喜怒哀樂吧！Q 版人的特色就是要有一個大大圓圓的大頭，大頭小身體的特色是 Q 版人最基本的樣式。從這個基本形去延伸各種造型與姿勢！

我們就實際來畫畫看，Q 版人如何構成吧～

Q 版娃娃運用示意圖

**基本型**

**1.**

先畫一個大大的圓形大頭，再畫一個薑餅人的身體。

**2.**

沿著頭的外圍畫出頭髮，記得一定要沿著圓形線的外圍畫喔！

**3.**

沿著身體的外圍畫上衣服和裙子才會像是穿上去的喔！

**4.**

順著髮流幫頭髮上色，從頭頂往下一條線一條線地依放射狀的方向畫喔！

**5.**

衣服和裙子要統一漸層方向上色，就能作出身體的立體感。

**6.**

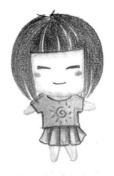

畫上可愛的表情，就完成囉！

臉部上色，從圓形的內側四週圍，慢慢推色漸層到臉部中間，就可以呈現澎澎的臉頰囉。

學會基本形後，讓我們來透過 Q 版娃娃表達情緒吧！先觀察模特兒的特色，除了髮型、服裝盡量接近外，若有戴眼鏡或臉上有痣，都要畫出來唷！現在就開始來幫他帶點動作與表情吧！

## Q 版娃娃的【開心】

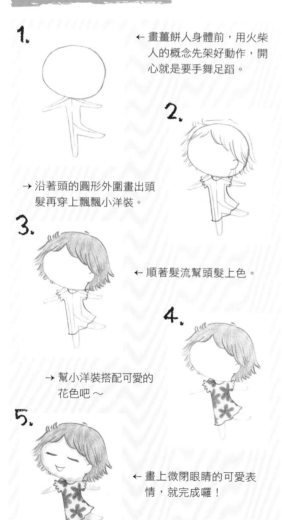

**1.** ← 畫薑餅人身體前，用火柴人的概念先架好動作，開心就是要手舞足蹈。

**2.** → 沿著頭的圓形外圍畫出頭髮再穿上飄飄小洋裝。

**3.** ← 順著髮流幫頭髮上色。

**4.** → 幫小洋裝搭配可愛的花色吧～

**5.** ← 畫上微閉眼睛的可愛表情，就完成囉！

## Q 版娃娃的【生氣】

**1.**  ← 先畫好一個基本形生氣的動作，雙手在胸前交疊。

**2.**  → 髮型來個刺蝟頭吧！更能表現爆炸的生氣氣氛。

**3.**  ← 沿著身體的外圍畫上衣服和褲子，才會像是穿上去的喔！

**4.**  → 統一漸層方向上色就能作出身體的立體感。

**5.**  ← 最後在頭的邊上，畫上冒煙的符號更能表達氣炸的感覺喔！

## ○ 版娃娃的【哭哭】

**1.**

← 畫薑餅人身體前，用
火柴人的概念先架好
動作，把手舉起來擦
淚吧。

**2.**

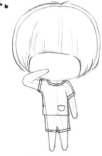

→ 沿著頭的圓形外圍畫
出頭髮，再穿上可愛
的短袖上衣及短褲。

**3.**

 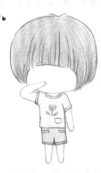

← 順著髮流幫頭髮上
色，再幫上衣加個
簡單的小花圖案。

**4.**

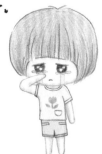

→ 靠近手的地方畫上眼
睛和眼角淚水，讓手
可以擦到眼淚。

## ○ 版娃娃的【驚訝】

**1.**

← 畫薑餅人身體前，用
火柴人的概念先架好
動作，把手舉起來放
在嘴邊。

**2.**

→ 沿著頭的圓形外圍畫
出頭髮再穿上可愛的
短袖上衣及褲子。

**3.**

← 順著髮流幫頭髮上色
統一漸層方向上色，
就能作出立體感。

**4.**

→ 搭上超大的正方型嘴
巴，並在頭的邊上畫
上驚嘆號，更能表達
驚訝的感覺喔！

## Q版娃娃的【想睡】

**1.**

← 畫兩隻手攤在桌面上當枕頭，用火柴人的概念先架好趴睡的動作。

**2.**

→ 沿著頭的圓形外圍畫出半側面的頭髮。

**3.**

← 順著髮流幫頭髮上色，塗上上衣的顏色。

**4.**

→ 畫上閉眼睡覺的表情及從鼻子吹出的泡泡，再加上Z字符號。

**5.**

← 臉部上色，從圓形的內側四週圍慢慢推色漸層到臉部中間。

## Q版娃娃的【想吃】

**1.**

← 用火柴人的概念，先架好動作，沿著骨架畫好薑餅人。

**2.**

→ 沿著頭的圓形外圍畫出頭髮，在頭下方圍上餐巾，把刀叉畫在手上拿著。

**3.**

← 順著髮流幫頭髮上色，將上衣畫上顏色條紋。

**4.**

→ 在臉上畫上開心裂嘴笑的表情，在娃娃的前面畫上一盤烤雞。

**5.**

← 統一漸層方向上色呈現立體感，開動囉！

# 03 我的可愛食譜筆記

柴米油鹽醬醋茶已經不是媽媽的專利，每個愛烘培的大人、小孩、男人、女人，應該都有屬於自己一本記滿了潦潦草草文字的食譜筆記，那是新手每次上場做菜的定心丸。在自己的食譜筆記上，若能搭配可愛插圖，像手帳一樣的手繪風，該有多好啊！？

每一道菜看起來都這麼的美味！拍成照片固然很美，但手繪風格的插圖更有人味，擁有一本屬於自己的手繪食譜不再是難事，讓你的食譜筆記不再只有文字，透過手繪簡筆插圖讓它變得有趣又可愛吧！

現在就讓我們從畫食材、配料開始來試試看，用幾何圖形組合法，來畫出各種菜色吧！

## 記事主題

### 快把媽媽的 〝手路菜〞記錄下來吧～

讓我們先來訂個菜單吧！一開始沒有食譜沒有關係，可以從網路或者是食譜書裏，找一道菜的食譜來練習，從食材到最後的成品呈現樣貌，就用幾何圖形組合法來試著畫看看吧～

例如：親子丼飯、珍珠丸子。

食譜筆記運用示意圖
／筆記本封面／

## A 親子丼飯【食材與配料】

**青江菜**

**1.**

**2.**

**3.**

**4.**

先畫上兩個 8 的外形。

畫上葉脈及背後層層疊疊的葉子。

菜梗畫上淺綠色。

菜葉畫上深綠色。

**雞蛋**

**1.**

**2.**

畫一個蛋形。

在右下方往左上方的方向，推陰影漸層到蛋形中間。

**雞腿肉**

**1.**

**2.**

**3.**

簡單畫下雞腿肉的外型。

用咖啡色淺淺打層底色。

加上橘、黃、黑，讓色彩更飽和。

**調味料**

**1.**

**2.**

**3.**

米酒

豆油

味林

畫上三個小瓶子的外型（三角形、梯形）。

塗上標籤及瓶蓋的色彩。

瓶身塗物件本身的顏色，米酒咖啡色，醬油塗黑。

## A 親子丼飯【成品】

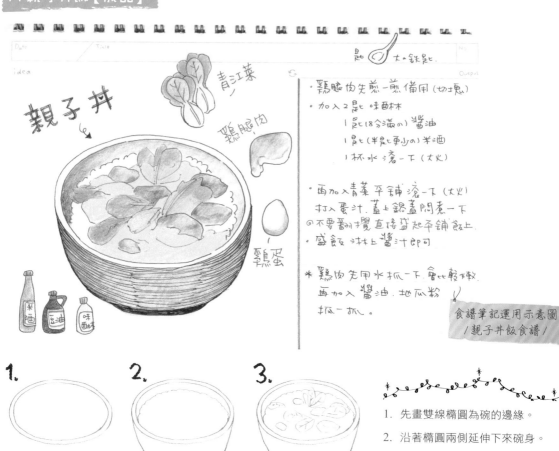

青江菜

親子丼

雞腿肉

雞蛋

匙 ○ 大一鉄匙.

Date　Title

Idea

- 雞腿肉先煎一煎 備用 (切土鬼)
- 加入 2 匙 味醂林
  1 匙 (8分滿の) 醬油
  1 匙 (半匙再少の) 米酒
  1 杯 水 滾一下 (大火)

- 再加入青菜平鋪 滾一下 (大火)
  打入蛋汁. 蓋上鍋蓋 悶煮一下
  ◎ 不要蓋到攪 直接盛起平鋪飯上.
- 盛飯 淋上 醬汁 即可

※ 雞肉 先用 水 抓一下. 會比較嫩.
  再加入 醬油. 地瓜粉
  抓一抓。

食譜筆記運用示意圖
/親子丼飯食譜/

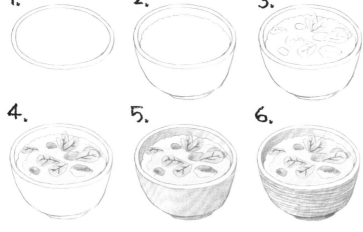

1. 先畫雙線橢圓為碗的邊緣。

2. 沿著橢圓兩側延伸下來碗身。

3. 在上方橢圓裏，畫上白米飯的高
   度再搭上不規則形狀的食材。

4. 塗上食材的基本色彩。

5. 塗上碗身與碗裡的漸層，記得外
   面和裡面的漸層方向要相反。

6. 用黑色線條沿著碗的弧線製造碗
   的紋路，增加立體感。

## B 珍珠丸子【食材與配料】

### 蔥薑蒜

**1.**

當有多重物件重疊時，先畫最外面的物件，再畫後面的物件。

↓

**2.**

薑的外型是個不規則的圓柱體，想像它是樹幹的樣子。

↓

**3.**

蒜頭的外型像個水滴。

↓

**4.**

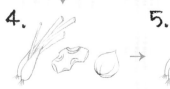

塗上食材的基本色彩。

### 糯米與地瓜粉

**1.**

裝著糯米的方形量杯，在中間畫上量杯特色的刻度。

↓

**2.**

裝著地瓜粉的不規則塑膠袋，綁起來的袋子有著水餃摺邊。

↓

**3.**

加上陰影，呈現立體感。

↓

**5.**

將蔥的綠色塗飽和、薑的四周加入深色以表達立體感。

### 蝦米與絞肉

**1.**

外型如弦月的蝦米。

↓

**2.**

不規則形狀的絞肉塊。

↓

**3.**

塗上食材的基本色彩，絞肉有瘦肉、紅白肉穿插。

↓

**4.**

將各食材的外圍加暗，就能呈現基本的立體感。

### 配料

**1.**

用橫的直的長方形簡易畫出配料罐及烹飪器具。

↓

**2.**

塗上各器具的基本色彩。

↓

**3.**

刷上基本的陰影位置並填上標籤上的字樣。

## ⑬ 珍珠丸子【成品】

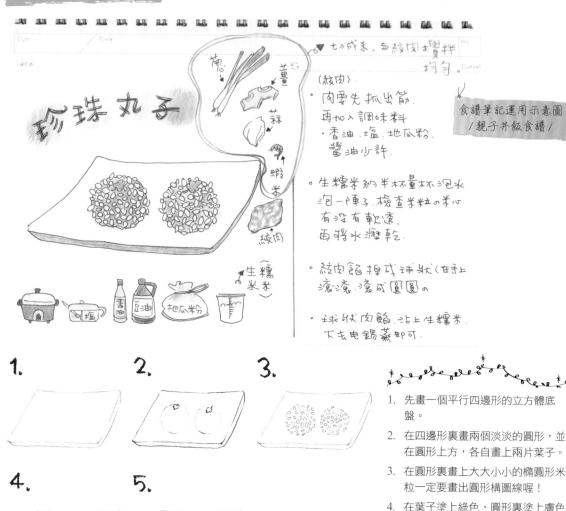

珍珠丸子

蔥
薑
蒜
蝦米
絞肉
生糯米米

▼ 切成末,與絞肉攪拌
　　均勻。

食譜筆記運用示意圖
/ 親子丼飯食譜/

(絞肉)

• 肉要先抓出筋.
　再加入調味料
　·香油.塩.地瓜粉.
　　醬油少許.

• 生糯米約半杯量杯泡水
　泡一陣子.檢查米粒の米心
　有沒有軟透.
　再將水瀝乾.

• 絞肉餡捏成球狀(在手上
　滾滾.滾成圓圓の

• 球狀肉餡.沾上生糯米.
　下去電鍋蒸即可.

**1.**

**2.**

**3.**

**4.**

**5.**

1. 先畫一個平行四邊形的立方體底盤。

2. 在四邊形裏畫兩個淡淡的圓形,並在圓形上方,各自畫上兩片葉子。

3. 在圓形裏畫上大大小小的橢圓形米粒一定要畫出圓形構圖線喔!

4. 在葉子塗上綠色,圓形裏塗上膚色及咖啡色陰影,米粒部分留白。

5. 丸子右下角塗上灰色陰影,越靠近丸子越深色,盤子塗上咖啡色及黑色線條。

## 04 手繪風可愛字體

學會簡筆塗鴉畫出可愛的圖樣後，怎麼可以沒有字體搭配呢？圖文手帳正流行，字體也可以像圖樣有多重的變化，讓你的手帳畫面豐富起來！

字體設計，可從方、圓、硬、軟、點、線、粗、細的各種形式，來做變化！再搭配點線面的花樣做花邊，就會變得非常可愛，我們選擇一些常用的詞句，和朵麗一起來寫寫看吧～

## 記事主題（一）：卡片手繪字體／節日祝福

【節日／祝福篇 I】Happy Birthday 生日快樂

【節日 / 祝福篇 II】Merry Christmas & Merry Xmas 耶誕快樂

Merry Christmas

Merry Xmas 耶誕快樂

Merry Christmas 耶誕快樂

Merry Christmas 耶誕快樂

Merry Xas

光是字母也能成為主圖，一起來設計字體讓卡片變的更獨特。

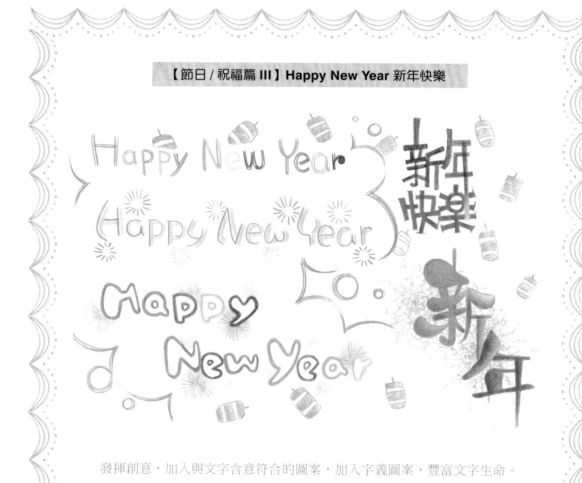

**【節日／祝福篇 III】Happy New Year 新年快樂**

發揮創意，加入與文字含意符合的圖案，加入字義圖案，豐富文字生命。

## 【節日／祝福篇 IV】常用字樣參考

For You.　Best Wishes　Best Wishes　My Life
For You　THANKS　TKS

Good Luck　Thanks　Color life

♥親愛的♥　感謝　祝福

&My Dear&

For You、Best wishes、Thank you、Good luck、My dear、My life、Color life、
祝福、感謝、親愛的

## 記事主題（二）：手帳手繪字體／日常生活用語

除了可愛圖畫，再搭配一些可愛的日常用語字樣吧～

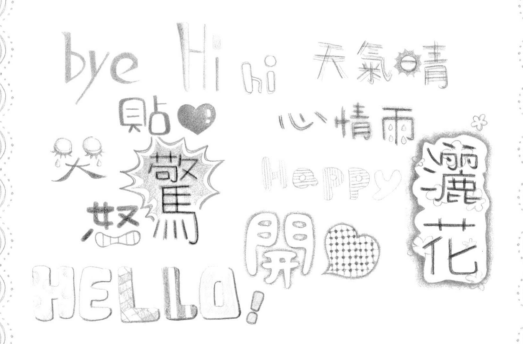

**【日常生活用語／心情問候篇】**

bye、hi、天氣晴、心情雨、開心、哭、怒、貼心、灑花、驚、HAPPY！！

【日常生活用語 / 烘焙篇】

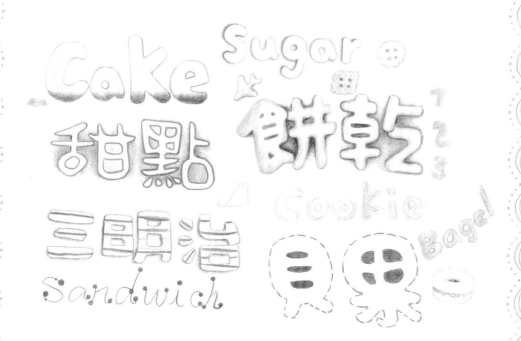

也可將甜點的象徵外型、色彩與字樣做結合，讓字體變的更可愛。

甜點、cake、餅乾、cookie、sugar、三明治、sandwich、貝果、Bagel

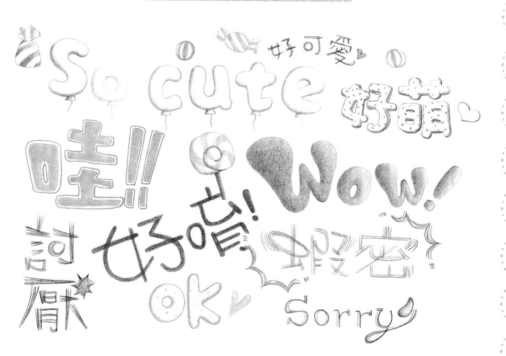

**【日常生活用語 / 可愛用語篇】**

So cute、好可愛、好萌、蝦密、討厭、哇、Wow、Sorry、OK、好唷！

# Chapter 3
## 咖啡甜點篇

在 一個陽光午後，找間窗明几淨的咖啡廳，選個窗邊的角落，來塊甜甜的蛋糕，再搭配一杯苦而不澀的咖啡，看看書或隨手塗鴉，好好享受這完全屬於個人的寧靜下午！

這是在忙碌的一周後，給自己一個愜意且能同時滿足味蕾及心靈的最佳犒賞。

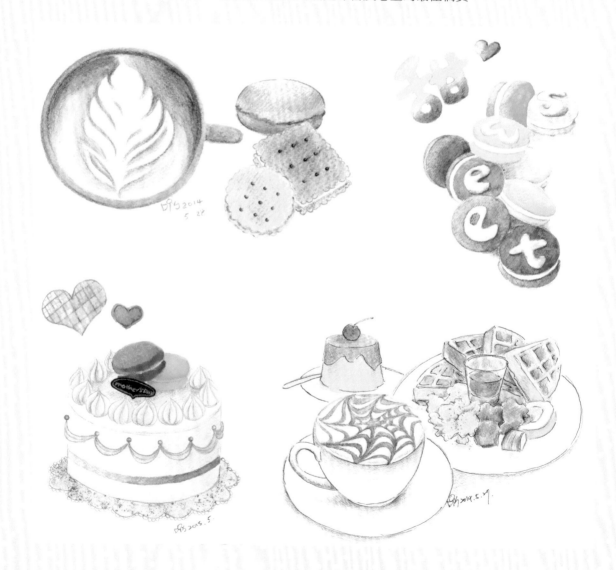

適用紙張：義大利水彩紙

工　　　具：水性色鉛筆（建議沾水用與乾刷的色鉛筆，最好分開準備兩盒。因為浸濕的筆頭會軟
　　　　　　化，較難畫出乾筆時的細線。）

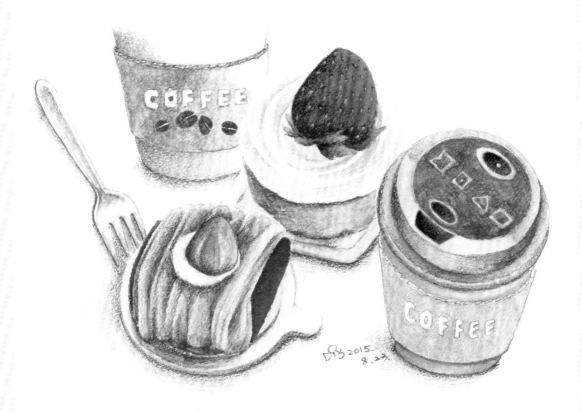

# 01 美式黑咖啡

美式黑咖啡，顧名思義最大特色就是杯內那片黑壓壓卻香氣撲鼻的咖啡啦！！

黑咖啡這麼飽和的色彩最適合用「水中漫步法（濕畫法）」，一步步圈繞出咖啡的濃醇色澤。

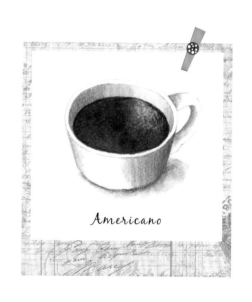

*Americano*

## Step 1

先用 HB 鉛筆構圖，構圖下筆的力道，盡可能輕一點喔！太用力的話，會容易傷到紙面而劃出溝痕。

在上色前，要先用軟橡皮將鉛筆的碳粉擦一下，不用擦得太乾淨，以免看不到構圖範圍。

※ 擦淡碳粉的用意是為了避免鉛筆的碳粉混濁了色鉛筆的顏色。

美式咖啡

## *Step 2*

### 水中漫步法（濕畫法）

先用水彩筆沾飽水，在咖啡的區塊刷滿清水後，用深褐色的水性色鉛筆（濕筆），從暗面開始以畫圈的方式，輕輕慢慢的在水面上捲色。

接近亮面時，力道要更輕慢慢提筆。

趁剛剛刷色的部分水分未乾，用水彩筆在亮面，以輕點的方式順色。

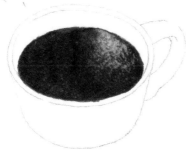

美式咖啡

## *Step 3*

把深褐色的水性色鉛筆（乾筆）削尖，沿著鉛筆線的痕跡，勾勒杯子形狀。

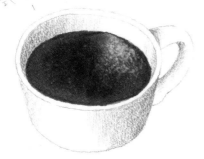

美式咖啡

## *Step 4*

### 彩虹漸層法（乾畫法）

用深褐色的水性色鉛筆（乾筆），沿著杯子的邊緣線的弧度，慢慢往裡畫出漸層。

※ 光源從左上方來，因此杯裡的暗面會在左邊，而杯身的陰影會在右邊。

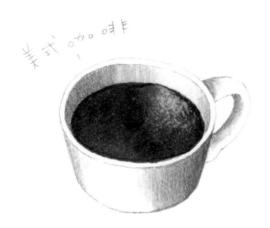

## Step 5

**彩虹漸層法（濕畫法）**

再用水彩筆沾水（水不要太多），沿著杯身從深色
刷到淺色，慢慢在漸層色上刷水。

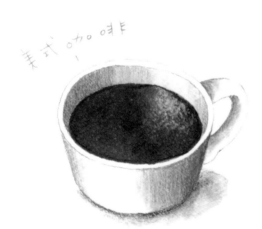

## Step 6

**彩虹漸層法（濕畫法）**

一樣用深褐色的水性色鉛筆（乾筆），沿著杯底
的弧度，慢慢往下畫出漸層（注意光源），再刷
上水，就完成了。

## 小撇步分享

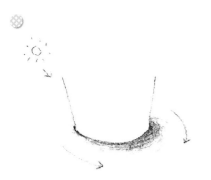

### 陰影漸層刷色法 I

沿著杯底的弧度，慢慢往下畫出有弧度的漸層（注意光源方向），離開杯底越淺；靠近杯底越深。

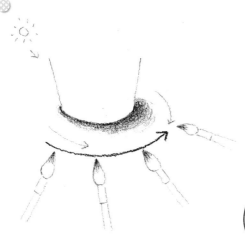

### 陰影漸層刷色法 II

畫陰影刷水時，水彩筆的筆桿方向要放直，然後朝水平的方向橫畫。

這樣刷上色彩後，水彩筆的筆頭有顏色、而筆腹只有水，會自然呈現漸層色。

水彩筆沾水
（水不要太多）

## 02 卡布奇諾

卡布奇諾的特色就是濃濃的奶泡及上面像雪花的肉桂或巧克力粉，有奶泡的咖啡不同於黑咖啡色彩濃厚，咖啡杯的色彩選擇，淺色或深色都能有產生不同的氣質。

最適合用「彩虹漸層法（濕畫法）及雪花紛飛法（濕畫法）」，先用彩虹漸層濕畫將奶泡的色澤做出來，趁水分未乾時及時撒上色鉛筆粉末。

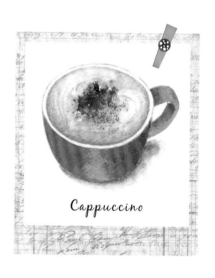

*Cappuccino*

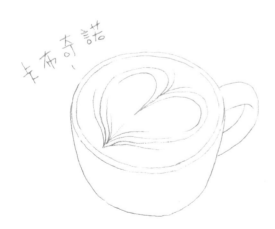

### *Step 1*

用鉛筆畫一個俯視的咖啡杯，在杯中畫上愛心的拉花形狀。

※ 擦淡碳粉的用意是為了避免鉛筆的碳粉混濁了色鉛筆的顏色。

卡布奇諾

## *Step 2*

**彩虹漸層法（乾畫法）**

用淺咖啡色的水性色鉛筆（乾筆），順著杯子的弧度畫咖啡心形奶泡拉花，再慢慢往裡畫出漸層。

卡布奇諾

## *Step 3*

**彩虹漸層法（濕畫法）**

再用水彩筆沾水（水可以稍微多一些），順著杯緣弧度往裡刷水（從深色刷到淺色），趁水還沒有乾，在愛心中間用刀片削深咖啡色的色鉛筆粉末，讓粉末在水面上渲染，製造肉桂粉、巧克力粉的效果。

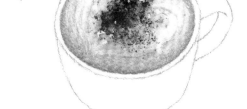

卡布奇諾

## *Step 4*

把橘紅色的水性色鉛筆（乾筆）削尖，沿著鉛筆線的痕跡，勾勒杯子形狀。

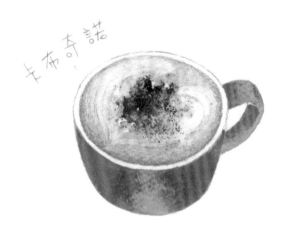

卡布奇諾

## Step 5

### 蜻蜓點水法（濕畫法）

用橘紅色的水性色鉛筆（濕筆），直接將色鉛筆的
筆頭沾水軟化，沿著杯子邊緣慢慢塗色到中間，杯
身中間是光源，選深黃色與橘紅色做漸層搭配。

※ 色鉛筆沾水畫法，常會有水不夠用的情形，
可將水彩筆沾水，點進畫面裡備用，切記是
用點的喔～不是用畫線的方式給水。

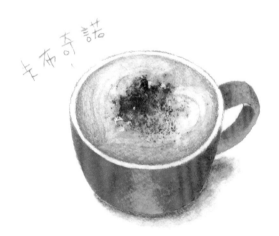

卡布奇諾

## Step 6

### 彩虹漸層法（濕畫法）

用深褐色的水性色鉛筆（乾筆），桌面陰影沿著杯
底的弧度，慢慢往下畫出漸層（注意光源），刷水
方式運用前面所提到的畫法即可。

## 03 拿鐵與甜甜馬卡龍

熱拿鐵不加糖是我最愛點的咖啡，濃濃的奶香，配上甜滋滋的馬卡龍，就是剛剛好～

淡淡色彩的拿鐵及粉色系馬卡龍，最適合用「彩虹漸層法（濕畫法）」。

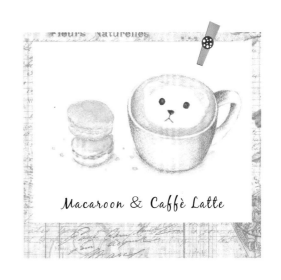

Macaroon & Caffè Latte

### Step 1

用鉛筆打稿，一樣畫一個俯視的咖啡杯，裡頭換個熊熊拉花造型。這次我們再增加兩個小馬卡龍與濃濃奶香的拿鐵做搭配。

※ 擦淡碳粉的用意是為了避免鉛筆的碳粉混濁了色鉛筆的顏色。

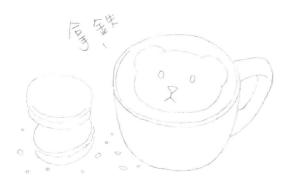

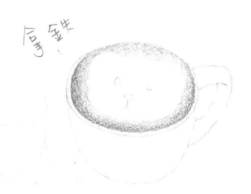

## Step 2

### 彩虹漸層法（乾畫法）

用淺咖啡色的水性色鉛筆（乾筆），順著杯子的弧度畫咖啡小熊頭形奶泡拉花，再慢慢往裡畫出漸層。

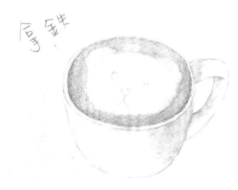

## Step 3

### 彩虹漸層法（濕畫法）

再用水彩筆沾水（水不要太多），從深色刷到淺色，慢慢在漸層色上刷水。

### 水彩取色法（濕畫法）

杯身的部分，先用水彩筆沾水（水可以稍微多一些），沾取濕筆色鉛筆取色，在杯身的暗面畫上色彩。

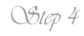

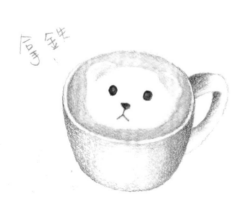

## Step 4

### 彩虹漸層法（乾畫法）

在水彩方式打底的杯身上，用淺咖啡色及深褐色的水性色鉛筆（乾筆），沿著杯子的邊緣線的弧度，用削尖的色鉛筆尖乾刷，往中間畫出漸層。

### 蜻蜓點水法（濕畫法）

用深褐色的水性色鉛筆（濕筆），直接將色鉛筆的筆頭沾水軟化，在熊造型裡點上橢圓形的眼睛和倒三角形的鼻子。再用乾的筆尖畫上嘴巴的線條。

## *Step 5*

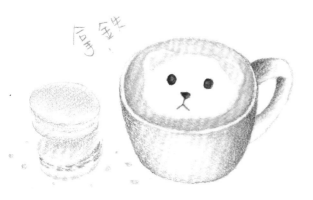

**彩虹漸層法（乾畫法）**

粉色系馬卡龍，可選自己喜歡的可愛色彩，用乾筆
輕輕在暗面上色（注意光源）。

## *Step 6*

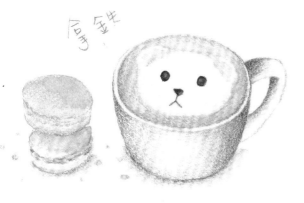

**彩虹漸層法（濕畫法）I**

再用水彩筆沾水（水不要太多），從深色刷到淺
色，慢慢在漸層色上刷水。

**彩虹漸層法（濕畫法）II**

再用水彩筆沾水（水不要太多），從深色刷到淺
色，慢慢在漸層色上刷水。桌面陰影的上色及刷水
方式運用前面所提到的畫法即可。

## 04 百香莓果奶酪

吃甜食會讓人感覺心情愉悅，一種微妙的幸福感，會從味蕾中慢慢地蔓延開來～

重色調的果醬，最適合用「蜻蜓點水法（濕畫法）」，透明的杯子則適合用「彩虹漸層法（濕畫法）」。

## Step 1

用鉛筆畫一個橢圓形，沿著橢圓兩側向下延伸畫出窄底的杯子，注意上下的圓形弧度要平行，勿畫成平的杯底。

※ 擦淡碳粉的用意是為了避免鉛筆的碳粉，混濁了色鉛筆的顏色。

## Step 2

**蜻蜓點水法（濕畫法）**

用橘紅色、偏紅的咖啡色的水性色鉛筆（濕筆），直接將色鉛筆的筆頭沾水軟化，在莓果醬的部份塗上深深淺淺的色彩，製造菓子的陰影。

## Step 3

**彩虹漸層法（乾畫法）I**

用深褐色的水性色鉛筆（乾筆），先輕輕勾勒出杯子的外型，在杯口的邊緣以水平方式一分為二，光源從左上方而來，陰影位置即在下方圓的弧度，為暗面陰影。

奶油上點綴的綠葉，一樣先用彩虹漸層法上色。

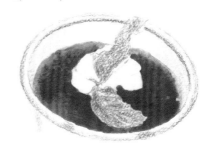

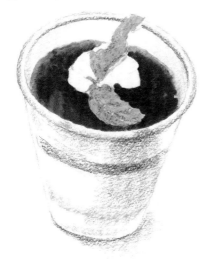

## Step 4

**彩虹漸層法（乾畫法）II**

畫出立體的杯子，沿著杯口的色彩，往下延伸。
由左至右畫出深淺，表現光影方向，最右邊的邊緣處預留一些留白的反光空間，圓柱體的光影才會完整呈現。

※ 桌面陰影畫法，詳見小撇步分享（P.39）。

## Step 5

### 彩虹漸層法（濕畫法）

用水彩筆沾水（水不要太多），順著杯緣刷水（用筆尖慢慢刷），中間兩層較濃的果醬要分開刷喔～以免色彩混在一起，看不出層次。

綠葉也一併用筆尖慢慢刷水。

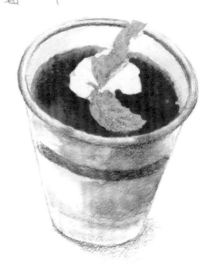

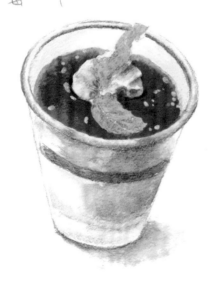

## Step 6

### 彩虹漸層法（濕畫法）

奶油用土黃色、深褐色，做光影深淺後，用水彩筆沾水（水不要太多，用筆尖慢慢刷，順著剛剛刷色的方向刷水）。

### 蜻蜓點水法（濕畫法）

用白色的水性色鉛筆（濕筆），直接將色鉛筆的筆頭沾水軟化，在果醬上方隨機點畫出，大大小小的白色光點。

# 05 可愛造型的香草檸檬塔

淡色調的檸檬色馬卡龍，配上象牙米黃色的香草奶油，色調上非常的協調。

要畫出淡色系甜而不膩的甜點，最適合用「彩虹漸層法（乾濕畫法）混搭」。

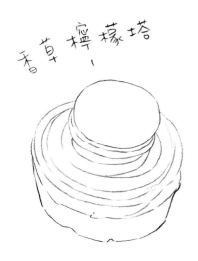

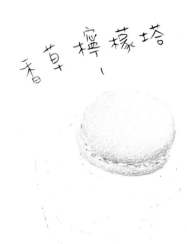

## *Step 1*

用鉛筆畫兩個不同大小的橢圓，並畫數個同心的螺旋線條，以表現奶油花的位置。

※ 擦淡碳粉的用意是為了避免鉛筆的碳粉，混濁了色鉛筆的顏色。

## *Step 2*

**彩虹漸層法（乾畫法）**

檸檬色馬卡龍，用淺黃色及嫩綠色，以馬卡龍的圓形弧度，上光影漸層色。

中間複雜相間的碎片，用深綠色亂序點點，就能營造馬卡龍中間黏著的碎片感。

## *Step 3*

### 水彩取色法（濕畫法）

香草奶油的部分，先用水彩筆沾水（水可以稍微多一些），沾取濕筆淺黃色色鉛筆取色，畫在一圈圈螺旋的暗面，亮面留白。

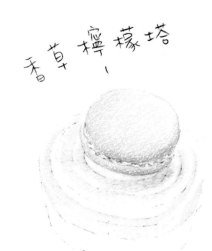

香草檸檬塔

香草檸檬塔

## *Step 4*

### 彩虹漸層法（乾畫法）

用偏紅的咖啡色的水性色鉛筆（乾筆），在香草奶油上一圈圈螺旋的暗面加深顏色，層次越多越能表現立體。

# Step 5

**蜻蜓點水法（濕畫法）**

用土黃色的水性色鉛筆（濕筆），在香草奶油下的塔狀餅皮區塊，直接將色鉛筆的筆頭沾水軟化，在其區塊中，慢慢在水面上塗上深深淺淺的色彩，製造陰影。

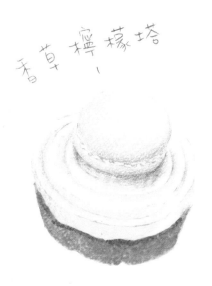

香草檸檬塔

# Step 6

**彩虹漸層法（濕畫法）**

用深褐色，在塔狀餅皮下做桌面陰影，越靠近餅皮顏色越深，注意凹槽處的色彩最深，再用水彩筆沾水（水不要太 多，用筆尖慢慢刷水）。

## 06 美味的栗子蒙布朗

鬆軟的栗子泥，搭配濃濃巧克力片，是搭配咖啡的絕佳甜點。整體屬於棕色系的色調，在同色調中運用光影表達層次。濃濃色彩的巧克力片，最適合用「蜻蜓點水法（濕畫法）」而條狀的栗子泥，則最適合用「彩虹漸層法（乾濕畫法）混搭」。

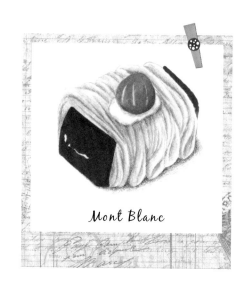

Mont Blanc

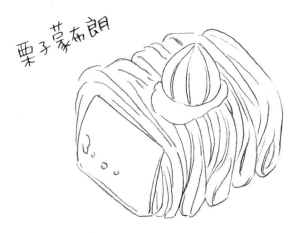

栗子蒙布朗

### Step 1

先用鉛筆畫一個立方體的外型，將整塊蛋糕放進立方體裡畫細節。奶油花的線條方向，注意要沿著立方體的造型來畫。

※ 擦淡碳粉的用意是為了避免鉛筆的碳粉混濁了色鉛筆的顏色。

栗子蒙布朗

## Step 2

### 蜻蜓點水法（濕畫法）

用深咖啡色及黑色的水性色鉛筆（濕筆），直接將色鉛筆的筆頭沾水軟化，在巧克力片的區塊中，慢慢地塗上深深淺淺的色彩（注意色彩的飽和度，越慢越飽和）。

栗子蒙布朗

## Step 3

### 彩虹漸層法（乾畫法）

在中間栗子泥及奶油區塊，用接近栗子色的偏黃咖啡色輕輕的勾上邊線。

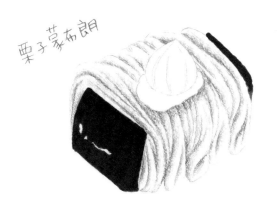

栗子蒙布朗

## Step 4

### 彩虹漸層法（乾畫法）

在中間栗子泥及奶油區塊，用接近栗子色的偏黃咖啡色，在每一條的區塊上，順著條狀方向，刷上漸層表現光影。

再用深褐色，點綴在最暗處，讓它更立體。

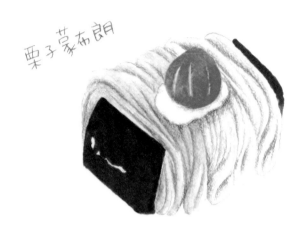

栗子蒙布朗

## Step 5

### 彩虹漸層法（濕畫法）

用水彩筆沾水（水不要太多），順著栗子泥一條一條一條刷水（用筆尖慢慢刷）。

### 蜻蜓點水法（濕畫法）

用偏黃咖啡色及偏紅咖啡色水性色鉛筆（濕筆），直接將色鉛筆的筆頭沾水軟化，在最上方整顆的栗子的區塊中，慢慢地塗上色彩。（注意色彩的飽和度，越慢越飽和）。

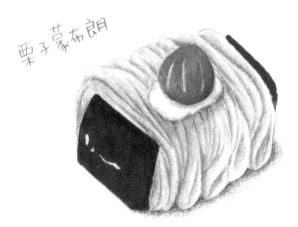

栗子蒙布朗

## Step 6

### 彩虹漸層法（乾畫法）

用深褐色，在每個區塊中檢視光影，栗子與奶油間的陰影，栗子泥條與條之間的陰影，主體與桌面間的陰影，一層一層觀察，越靠近主體越深，注意凹槽處的色彩會越深，刷不刷水都可。

# Chapter 4
# 花卉組合圖騰篇

花 卉圖騰的運用在現代非常的廣泛，甚至可以當成一種插畫設計來構思。
比如：各種生活用品、商業贈品、布質類的圖樣設計…等等，都非常適用。

適用紙張：義大利水彩紙

工具：水性色鉛筆（建議沾水用
與乾刷的色鉛筆，最好分
開準備兩盒。因為浸濕的
筆頭會軟化，較難畫出乾
筆時的細線。）

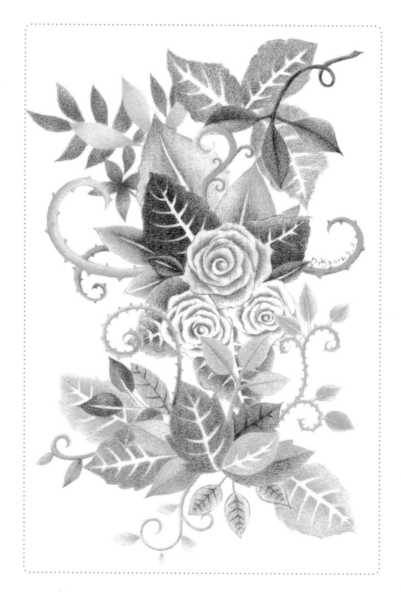

各種植物花卉都很適合拿來做插畫設計，首先選擇一個花卉當主題。

葉子與藤蔓是配角，葉子造型各式各樣，可選擇一種或多種作搭配，不一定要用真正花卉本身的葉子，只要構成的畫面平衡、好看就可以囉～

## 01 杜鵑花 + 葉子

### Step 1

用鉛筆打稿構圖，將花瓣與葉子，都清楚勾勒出每一瓣、每一片的外形。

### Step 2

**彩虹漸層法（乾畫法）**

用嫩綠色的水性色鉛筆（乾筆）在葉子的部分塗滿色彩，盡可能平塗到飽和。

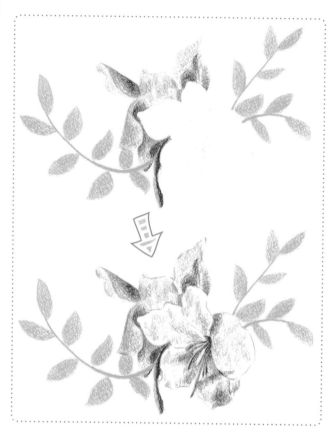

## Step 3

**彩虹漸層法（乾畫法）**

用桃紅色的水性色鉛筆（乾筆），在花瓣的部分，畫出漸層光影。

※ 可以自行上網搜尋花卉造型及光影參考，找自己喜歡的形狀或方向。花瓣較少可以簡易構成的花卉，就畫個兩朵，一朵正面、一朵側面，配置於前後的位子，在視覺上能使平面的畫面，製造出前後的空間感。

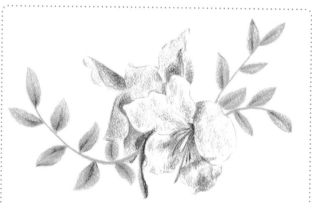

## Step 4

**彩虹漸層法（乾畫法）**

用草綠色的水性色鉛筆（乾筆）在葉子中間葉脈的部分，由內而外使用直線慢慢的漸層出去，色彩越外圍越淡喔！

## *Step 5*

**彩虹漸層法（濕畫法）**

用水彩筆沾水，分區塊刷水（寒暖色要分開刷），
切記不要太多的水，可以用衛生紙稍微控制一下水
量，順著筆刷的方向刷水。

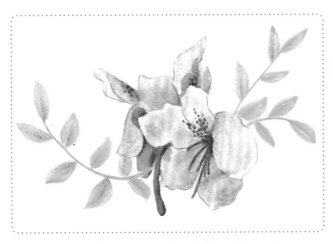

## *Step 6*

**蜻蜓點水法（濕畫法）**

將桃紅色色鉛筆直接沾水，在花瓣中間的花蕊部分
及花瓣上的花紋點綴塗色。

## 02 彩色玫瑰 + 藤蔓

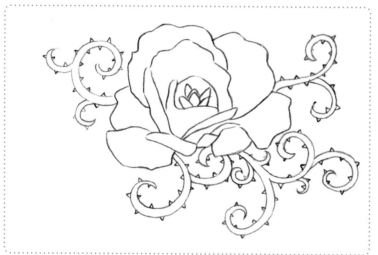

### *Step 1*

選擇一朵清楚地由一片一片花瓣形成的
玫瑰,再搭配捲曲的藤蔓,勾勒出整體
外形。

### *Step 2*

**水彩取色法(濕畫法)**

先用水彩筆沾水後在天藍色水性色鉛筆
(濕筆)取色,從最中間的花瓣開始,
一片一片的上色,先畫天藍色後,再用
紫色點色進去讓它自然染色,就能做出
藍紫色的漸層色。

## Step 3

**水彩取色法（濕畫法）**

每一瓣花瓣的配色，都各選兩個深淺不同的顏色做漸層搭配。先上淺色，再點深色。

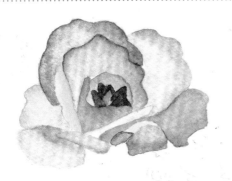

## Step 4

**水彩取色法（濕畫法）**

藍→紫，紅→橘，綠→黃，三組配色輪流使用，盡可能將每一瓣的顏色錯開上色，才能將花瓣一片一片的呈現清楚。

中間靠近花蕊的色調偏深，以紅色＋紫色，來做配色。

## Step 5

**彩虹漸層法（乾畫法）**

在每片花瓣的色彩上，用乾筆線條上色，由中心點出發畫出放射狀的線條，可製造花瓣上的纖維及花瓣動向的感覺。

## Step 6

**彩虹漸層法（乾畫法）**

玫瑰後方的根莖，纏繞出像藤蔓的曲線配合彩色玫瑰的主題，藤蔓也可以每條都用不一樣的色彩來呈現。

## *Step 7*

**彩虹漸層法（乾畫法）**

藤蔓光影立體的做法，是先選擇一個光源方向，在每個背光面，沿著藤蔓的曲線弧度慢慢刷上深色做出漸層。

## *Step 8*

**彩虹漸層法（濕畫法）**

用水彩筆沾水（水量少），在藤蔓上沿著藤蔓的動向一筆給水，請勿來回刷水，色彩會變淡喔！

※ 剛剛做好的玫瑰花瓣纖維線條的部分，要保留線條感，不能再刷水囉！

**03** 櫻花＋麻繩

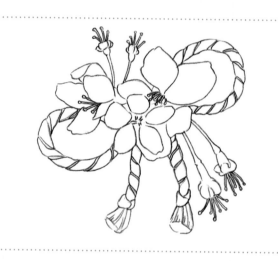

## Step 1

選擇三朵櫻花，以不同方向做組合。麻繩的紋路以螺旋的方式來畫雙線。

## Step 2

**水中漫步法（濕畫法）**

先選擇兩個深淺不同的桃紅色、粉色色鉛筆在旁邊備用，用水彩筆沾水後，在要塗色的區塊先塗上飽滿的水（要一片一片花瓣來做喔～）～再用色鉛筆濕筆，在花瓣上輕輕慢慢畫圈上色。

# *Step 3*

## 水中漫步法（濕畫法）

每片花瓣靠近花心的地方色彩會較深，用深色的色鉛筆做漸層，花蕊留白。花苞上的花蕊，則用「蜻蜓點水法」，將桃紅色的水性色鉛筆沾水直接畫上去。等每片花瓣都乾了之後，再用乾筆以放射狀的方式，畫出花瓣的纖維線條。

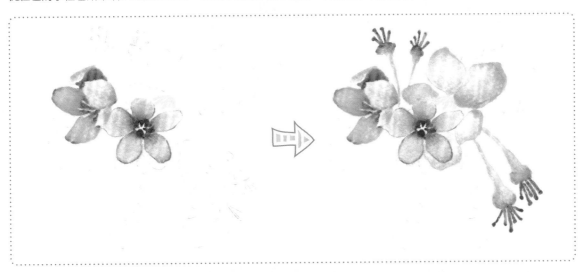

# *Step 4*

## 彩虹漸層法（乾畫法）

麻繩的粗糙感，適合用乾畫法來呈現。麻繩上的斜紋以留白的方式表現螺旋感。為製造立體感，在蝴蝶結內側先以同色加深漸層色，來表達暗面。

## Step 5

**彩虹漸層法（乾畫法）**

麻繩蝴蝶結，底下兩條垂墜的繩子，統一在右側畫
上較深的漸層色，來表達暗面。

## Step 6

**彩虹漸層法（乾畫法）**

為使麻繩能更加立體，最後再使用最深的咖啡色，
沿著曲線弧度上色，在暗面加深。

# 04 綠葉類型組合

## Step 1

將各種不同造型的葉子，以圈外形的方式，做各種
方向的組合構成。

## Step 2

### 彩虹漸層法（乾畫法）

先選擇兩種不同層次的綠，將同樣屬性的葉子都先
均勻的塗上顏色，上面的葉子畫淺色，下面的葉子
畫深色，用色彩明度製造空間感，記得盡量將色彩
塗飽和。

## Step 3

**彩虹漸層法（乾畫法）**

再選擇與綠色對比的色彩，橘紅→黃，在楓葉造型的葉子上塗上橘紅漸層。

## Step 4

**彩虹漸層法（乾畫法）**

大型的葉子，可以視為主題，色彩搭配可盡量豐富，多選擇不同的漸層色試試看。

綠色深淺漸層，在暗面的地方加些藍色，可讓綠色的層次更加豐富。

※ 葉脈部分可以用留白的方式呈現。

## *Step 5*

彩虹漸層法（乾畫法）

大型的葉子，可以視為主題，色彩搭配可盡量豐富，多選擇不同的漸層色試試看。

※ 葉脈部分：深色葉子可以用留白的方式呈現，淺色葉子可用深綠色畫在葉子中心做漸層。

## *Step 6*

彩虹漸層法（乾畫法）

大型葉子，亦可用對比色做變化，比例切勿一比一，避免刷水時色彩混濁。

※ 葉脈部分：深色葉子可以用留白的方式呈現，淺色葉子可用深綠色畫在葉子中心做漸層。

## *Step 7*

### 彩虹漸層法（乾畫法）

將各個色彩的深色色鉛筆削尖，修色在最暗處，使每一個物件的色彩更有層次且完整。

※ 葉脈部分：深色葉子可以用留白的方式呈現，淺色葉子可用深綠色畫在葉子中心做漸層或在葉子靠近梗的地方加深色，製造更多漸層的變化性。

## *Step 8*

### 彩虹漸層法（濕畫法）

最後，用水彩筆沾水（水量少），在每個區塊一筆給水，請勿來回刷水，色彩會變淡喔！

※ 切記，寒暖色一定要分開刷喔！刷完寒色後，一定要把筆洗乾淨再刷暖色，否則色彩會變髒喔！

# Chapter 5
## 雜貨淡彩篇

現代人生活壓力大，近年紓壓、療癒的畫風變成最夯的創作畫法。而水性色鉛筆的特色，特別適合用來表現鄉村雜貨風。

適用紙張：義大利水彩紙

工　　　具：水性色鉛筆（建議沾水用與乾刷的色鉛筆，最好分開準備兩盒。因為浸濕的筆頭會軟化，較難畫出乾筆時的細線。）

清新雜貨小物的組成要件，基本款就是一定要有原木物件，花花草草的點綴，園藝調性的清新風格，木質編織的花籃、盆栽、木質的小人國椅子、可愛玩偶及美麗的花卉…等等，都是能組成歐式午後的鄉村風的元素喔！

# 01 雜貨小物擺飾

## Step 1

當畫面物件較多時,先將每個物件分別以幾何圖形分析。例如:花籃的基本雛型是立方體。椅子是長方形及平行四邊形的組成。

## Step 2

### 水彩取色法(濕畫法)

先將水彩筆沾濕,直接在水性色鉛筆(濕筆)上取色,用水彩筆在不同的區塊上,淡淡的刷上基本的底色。

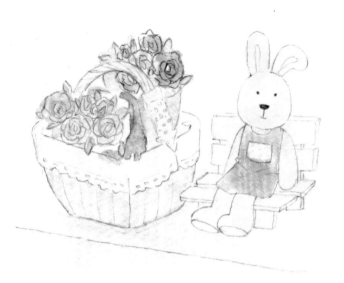

## Step 3

**彩虹漸層法（乾畫法）**

用水性色鉛筆（乾筆）在構圖線上，勾勒
邊緣線，筆要削尖輕畫，線條才會細。

※ 邊框線盡量畫細，不要太粗。

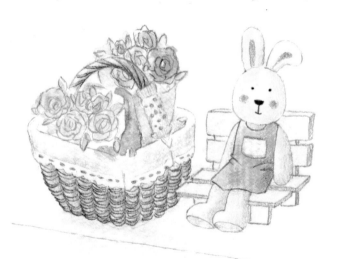

## Step 4

**彩虹漸層法（乾畫法）**

用水性色鉛筆（乾筆）畫上陰影的部分，
可自由決定光源位置，刷上光影製造立體
感。

※ 由此畫面判斷，光源是從左上而來，
　 因此陰影通通畫在物件的右邊。

藤籃編織的畫法：以分欄位的方式，在每
一欄位的空間裡，畫上一條一條的微笑弧
線，製造出藤編的感覺。

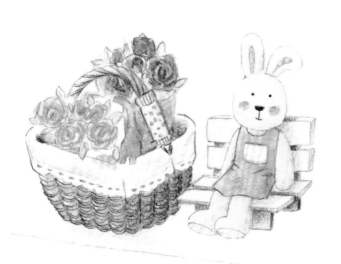

## *Step 5*

**彩虹漸層法（濕畫法）**

將水彩筆沾濕，取些許的水不要太多（可用衛生紙在筆上控制水分），直接在剛剛刷色的陰影上，刷上水就好囉！

※ 特別注意：刷水時要寒暖色分開刷唷！
　　　　　　否則對比色混和後，色彩會髒掉。

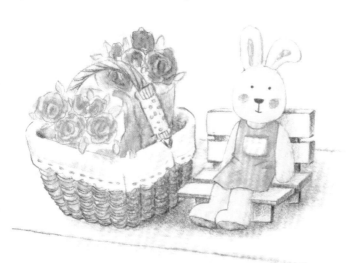

## *Step 6*

**彩虹漸層法（乾畫法）**

在籐籃及兔子坐的椅子下，用深咖啡色畫上陰影，就完成囉！

## 02 花草原木鄉村風

### Step 1

當畫面物件較多時，先畫前面的物件，再畫後面被擋住的物件。

先用 HB 鉛筆構圖，構圖下筆的力道，盡可能輕一點喔～太用力的話，會容易傷到紙面而劃出溝痕。

在上色前，要先用軟橡皮將鉛筆的碳粉擦一下，不用擦得太乾淨，以免看不到構圖範圍。

※ 擦淡碳粉的用意是為了避免鉛筆的碳粉混濁了色鉛筆的顏色。

*Step 2*

## 水彩取色法（濕畫法）

先將水彩筆沾濕，直接在水性
色鉛筆（濕筆）上取色，用水
彩筆在不同的區塊上，淡淡的
刷上基本的底色。

# Step 3

## 彩虹漸層法（乾畫法）

用水性色鉛筆（乾筆）在構圖
線上，勾勒邊緣線，筆要削尖
輕畫，線條才會細。

※ 邊框線盡量畫細，
　不要太粗。

## *Step 4*

**彩虹漸層法（乾畫法）**

用水性色鉛筆（乾筆）畫上陰影的部分，可自由決定光源位置，刷上光影製造立體感。

木箱裡面的部分，因為是背光，所以較暗。不同區塊，即使同樣是暗面，也要畫出不同的暗色，來製造層次感。

※ 由此畫面判斷，光源是從左上而來～因此陰影通通畫在物件的右邊。

## *Step 5*

### 彩虹漸層法（濕畫法）

用水彩筆沾水後，將剛剛所疊
色的部分，都慢慢地用筆尖刷
一層水，使顏色與水融合。

※ 圓柱體的陰影，畫
　在中間，接近光源
　與背光面，會有些
　折射光。

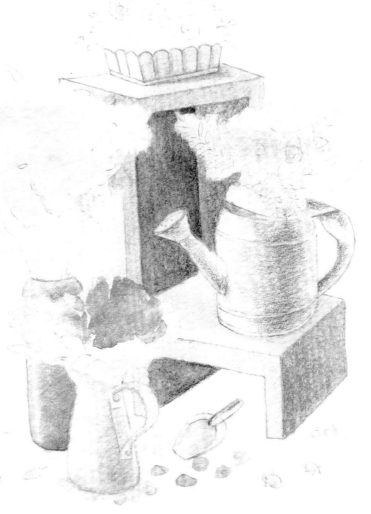

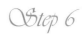

### Step 6

## 彩虹漸層法（濕畫法）

畫上陰影後的木箱及花器，可再用水彩筆刷水，使筆觸更柔和。

※ 特別注意：刷水時要寒暖色分開刷唷！否則對比色混和後，色彩會髒掉。

# Step 7

**彩虹漸層法（乾畫法）**

用水性色鉛筆（乾筆）在花卉
的構圖線上，勾勒邊緣線，筆
要削尖輕畫，線條才會細。

※ 邊框線盡量畫細，
　不要太粗。

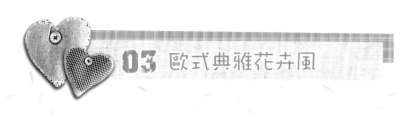

## 03 歐式典雅花卉風

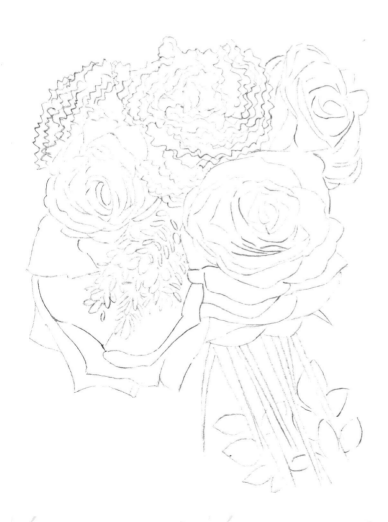

### Step 1

一束花，，會有許多各種花的
種類組成，數量眾多時，就會
形成有前後的空間概念，因此
在構圖時，先畫最前面完整的
花，再往左右兩邊至後方，慢
慢延伸。

## Step 2

### 水彩取色法（濕畫法）

先將水彩筆沾濕，直接在水性
色鉛筆（濕筆）上取色，用水
彩筆在不同的區塊上，淡淡的
刷上基本的底色。

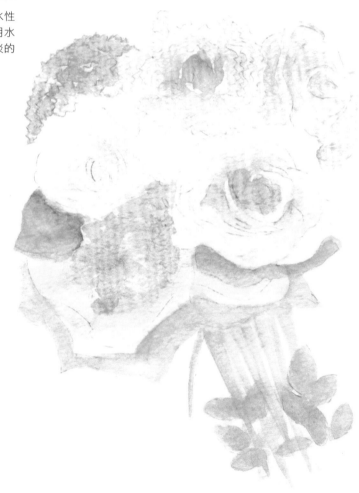

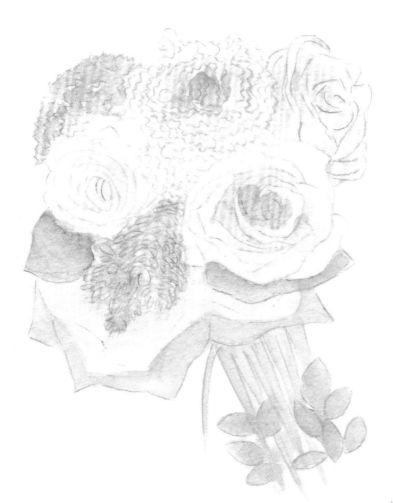

## Step 3

### 彩虹漸層法（乾畫法）

用水性色鉛筆（乾筆）在構圖線上，勾勒邊緣線，筆要削尖輕畫，線條才會細。

※ 邊框線盡量畫細，不要太粗。

## *Step 4*

### 彩虹漸層法（乾畫法）

用水性色鉛筆（乾筆）畫上陰
影的部分，刷上光影製造立體
感。

※花卉光影方向規則，以每
片花瓣來分析製作，以花
蕊為中心點，靠近花蕊的
較暗，離開花蕊的方向越
亮，每片花瓣以此類推。

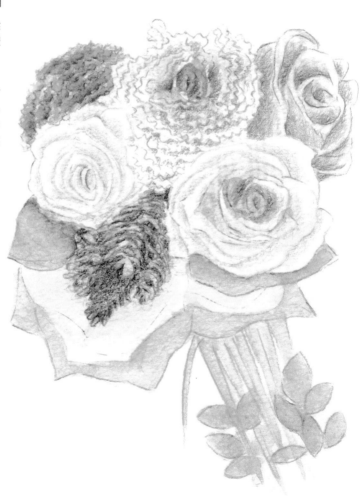

*Step 5*

**彩虹漸層法（濕畫法）**

畫上陰影後，可再用水彩筆
刷上水，使筆觸更柔和。

※特別注意：刷水時要寒
　暖色分開刷唷！否則對
　比色混和後，色彩會髒
　掉。

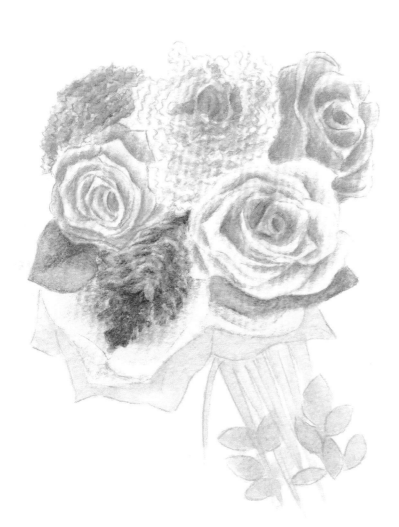

## Step 6

**彩虹漸層法（乾、濕畫法）**

最後在花卉底下的包裝紙上，畫上
紋路與皺摺，底下的根莖葉部分，
也加上陰影刷水就完成囉！

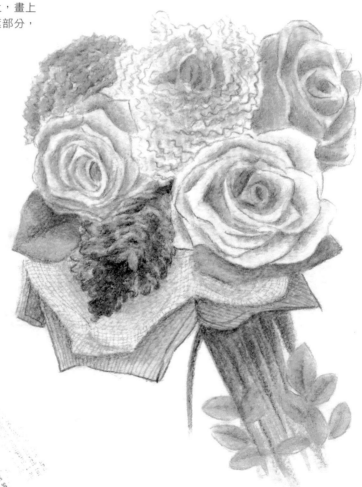

# Chapter 6
# 風景寫生篇

 朵麗 的人氣百變 色鉛筆 練習本

每 次出國遊玩都想自己也能這樣在記事本上畫上幾筆！！到底該怎麼著手畫下來呢？

初學者一開始接觸畫畫時，看著空白紙張就會沒來由的緊張起來，別害怕！其實只要第一筆的位置找到了，其他就容易了。讓我們來看看怎麼著手畫風景畫吧！

適用紙張：一般素描紙

工　　具：水性色鉛筆（建議用乾刷的色鉛筆或油性色鉛筆也可以，筆尖削尖是重要關鍵。）

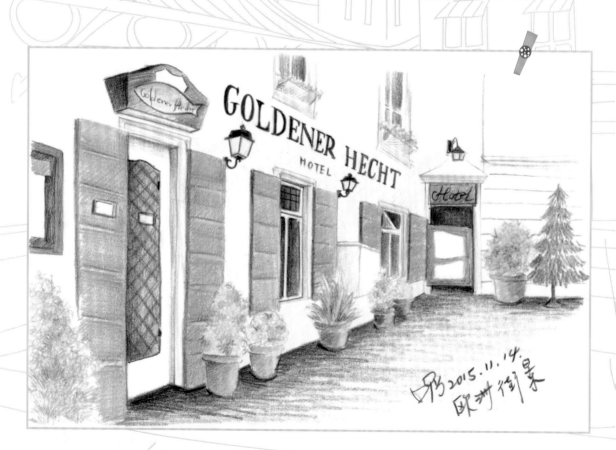

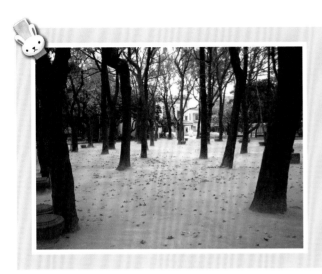

# 01
# 戶外風景（樹木）

◀ 原圖 / 二二八紀念公園一景

## 構圖步驟說明

▲ 構圖步驟順序

### 步驟說明

1. 畫風景第一步先找出畫面上的地平線。

2. 接著畫垂直的樹幹、樹枝，越往天空長的樹枝越細，先大概畫一下就可以了。

3. 畫遠方的房子，就用積木幾何的概念，簡化它的樣子，大概勾勒屋頂及窗戶就好！

4. 最後畫樹幹邊的石板椅，一樣用積木幾何的概念畫成橢圓柱體。

構圖完成

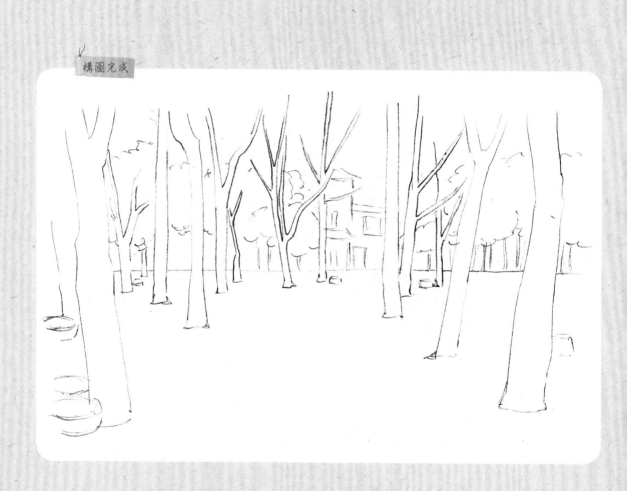

**上色步驟說明 ▶ 彩虹漸層法（乾畫法）**

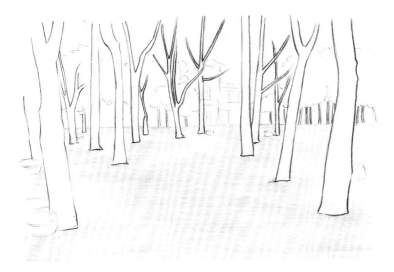

## *Step 1*

上色風景畫，先從背景（天空、或地面）開始上色。以水平橫線的方式，慢慢以水平方向開始上色，堆疊色彩的線條越密越整齊，看起來會更細緻喔！

在暗面再疊一層同色系，做出深淺層次。

※ *深淺的畫法關鍵在於力道，越輕越淺、越重越深。*

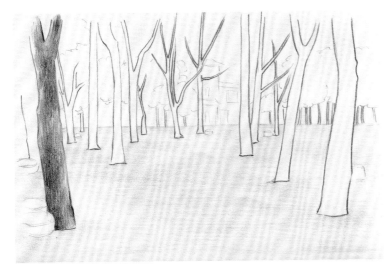

## *Step 2*

接著用垂直線的方式，慢慢以垂直方向幫樹幹上色，先確定清楚光源方向，設定光線從右上角而來，暗面皆在樹幹的左方。

**顏色的選擇：**
灰、淺咖啡、紅咖啡、深咖啡、黑。

可用這幾種顏色的深淺順序作搭配，來畫出樹幹的立體感。

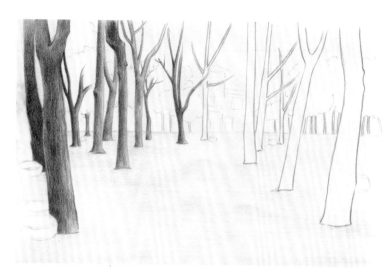

## Step 3

依序由左而右，按前述方法，畫出每棵樹幹及樹枝。

顏色的選擇：
灰、淺咖啡、紅咖啡、深咖啡、黑。

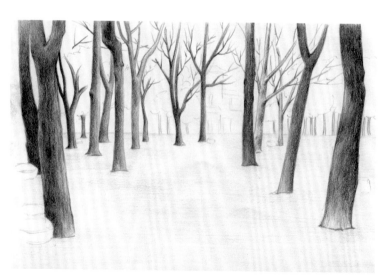

## Step 4

靠近右邊的樹幹，可以帶一些偏灰黑的樹，做出森林中不同樹木穿插的層次感。

顏色的選擇：
灰、淺咖啡、黑。

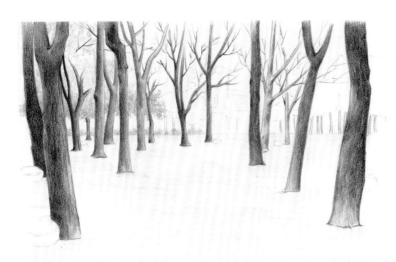

## *Step 5*

遠方樹幹後面茂盛的矮樹，用圈圈捲捲的方式畫出樹葉茂密的蓬鬆感，利用圈的大小疏密，製造深淺明暗，畫的圈越小，顏色越深。

顏色的選擇：
淺咖啡、淺綠色、深綠色、深藍色。

※ 當深綠色已經畫不出更暗的色彩時，可加深藍色來加重色彩，提升艷度。

## *Step 6*

遠方像積木的房子，用直線、橫線方式上色，再用深咖啡色，挖出窗戶的洞，不要把窗戶洞全部塗黑，利用深淺畫出窗戶裡的空間感。

樹林中的石板椅，一樣依照光源的方向上色。

顏色的選擇：
灰、黑、深咖啡。

## Step 7

用紅咖啡及深咖啡，以橫短線的方式上色，揉出大大小小的枯葉，越遠的枯葉越小、越密集，更能增加空間感。

## Step 8

最後用深咖啡色，在遠方的矮樹下緣及地面上小草叢，加重色彩，讓整個空間感更立體就完成囉！！！

# 02
## 戶外風景（建築）

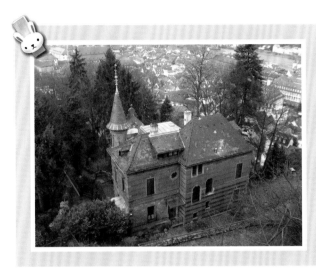

◀ 原圖 / 歐洲別墅一景景

**構圖步驟說明**

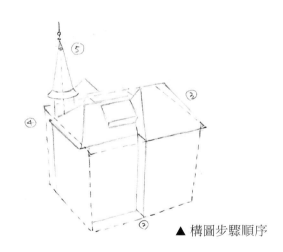

▲ 構圖步驟順序

**步驟說明**

俯視的構圖很難在畫面中找到地平線，因此可以在畫面中先找出主題的位置，以這張照片舉例，主要想表現的主題是畫面中央的一棟房子。

1. 先將這棟房子的外型，看成一個立方體，在紙張畫面中央先畫一個立方體。

2. 試著將房子的構造，裝進立方體裏。

構圖完成

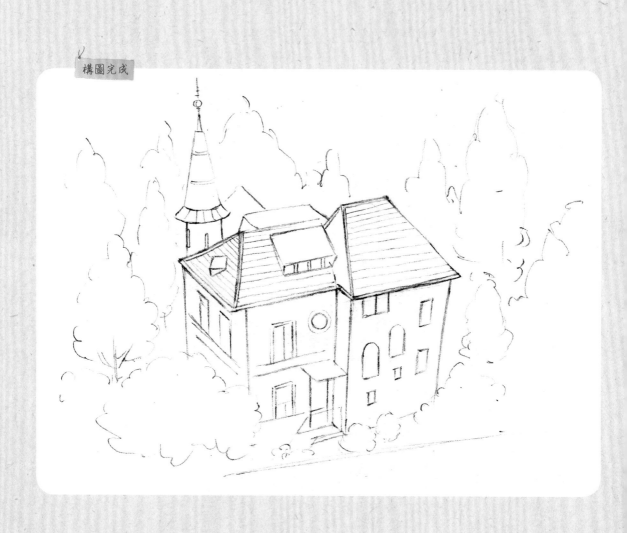

**上色步驟說明 ▶ 彩虹漸層法（乾畫法）**

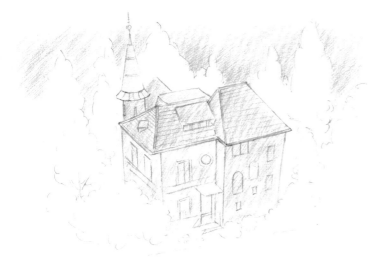

## *Step 1*

上色風景畫，先從背景（天空、或地面）開始上色。以這張畫面來說，看不到天空也看不到地面，他的背景即是後方遠景的城鎮及樹木。

我們只要用淺咖啡色大約地上色代表後方的城鎮房子即可。不需要一棟一棟的刻劃出來。

※ 深淺的畫法關鍵在於力道，越輕越淺、越重越深。

## *Step 2*

從屋頂開始上色，照片上的屋頂有被油漆潑過的痕跡，可在上完屋頂的基底色及做完明暗深淺後，再加上一些鮮豔色彩上去，以表現油漆在屋頂上染色的感覺。

顏色的選擇：

○ 淺咖啡、紅咖啡、深咖啡、黑（磚色屋頂）

○ 黃、紅、藍、紅咖啡（屋頂上的油漆）

○ 水藍、深咖啡（水藍色的屋頂）

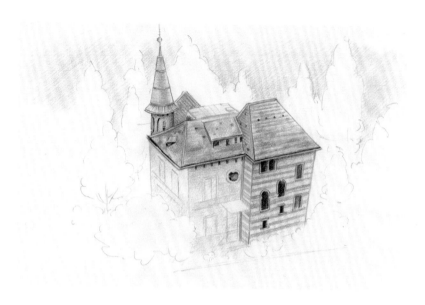

## Step 3

延伸屋簷下來，將房子以橫條式的紋路上色，製造木片堆砌的感覺。

窗戶的部分，以深咖啡色、黑色，做出窗內空間的深淺。

將深咖啡色筆尖削尖，刻出每一個窗戶的外框線，會更有立體感也更顯別緻。

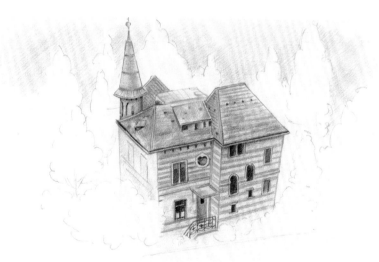

## Step 4

依前述方式，延伸另一面牆。

門上的透明玻璃屋簷，可延伸門的色彩在玻璃屋簷上，展現玻璃透光透影的特色。

門外的欄杆，因為很遠所以很小，使用黑色將筆削尖，直接用畫線的方式，勾出花樣來，就能有鑄鐵花的效果。

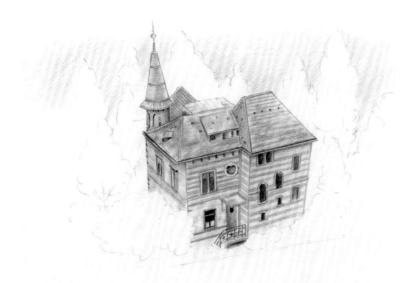

## *Step 5*

依前述方式,延伸左側的牆。

注意側邊的窗戶上下線條要與
屋頂平行,窗戶內的空間,用
黑色畫線表示即可。

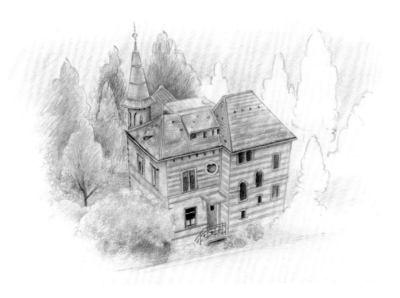

## *Step 6*

接著畫房子四周圍的樹木,矮
樹用圈捲的方式畫出蓬鬆感,
比較大顆的樹可以用針葉林的
方式,從中間往上延伸線條上
色。

**顏色的選擇:**
淺綠色、深綠色、深藍色、深
咖啡

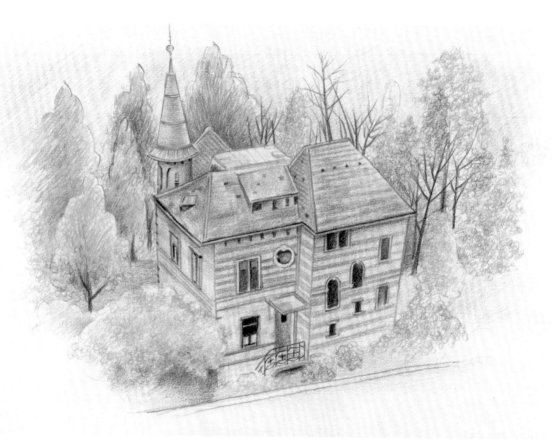

# Step 7

依前述方式，依序上色右邊的樹木。
再用深咖啡色，畫幾株細細枯枝，穿插在茂盛的樹木
之間，做對比層次的搭配。

※ 可以捲入深咖啡色的圈圈在綠樹之間，搭配季節
　裡泛黃的枯葉，表現氣候感。

## 小撇步分享

上色方式：可多利用物件的形體線條上色，利用線條
的動態，更能強調立體感！

好比是條紋布或格紋布的皺褶，就利用條紋的動態來
增強布的縐褶感與立體感。木片堆砌的房子，也可以
看做是布條紋的概念，沿著每個面向方向來上色，並
製造出不同深淺穿插，就能簡單製作出立體感。

# 03
# 戶外風景（街景）

◀ 原圖 / 歐洲街角一景

## 構圖步驟說明

▲ 構圖步驟順序

### 步驟說明

1. 先找出畫面上的地平線。

2. 接著找出最遠的垂直線位置（即是透視的消失點）。

3. 由於遠方的消失點處，是扇正對著的門，由於遠方的消失點處，是扇正對著的門，因此在第一條垂直線的右方，約一點五公分處畫上第三條直線。

4. 從地面延伸連接消失點的方向，畫出第一條透視線。

5. 大約找到門的高度，往消失點方向，以放射狀的方式，畫出第二條透視線。

6. 大約勾勒出遠方門框的樣式。

7. 找出左牆上方的兩扇窗底部的基準線，畫出第三條透視線。

※ 注意！透視線的呈現方式，以消失點為中心點，向外擴散成放射狀的線條。

## 構圖步驟說明（續上頁）

**步驟說明**

用垂直線切出門窗的寬度，注意算好幾扇窗、幾扇門喔！

※ 透視概念：越近越大、線條越寬；
　　越遠越小、線條越密。

**步驟說明**

接著慢慢刻出細節，門上的招牌及壁燈、窗邊的桌子及盆栽。

牆壁上的英文字，要先算好幾個字母，等分的切好格子，方便之後寫上字母。

※ 此街景是很明顯的一點透視構圖，因此左半邊的牆面，以放射狀的透視線居多，一定要特別注意喔！

牆面上的字，垂直線的部分一定要畫直，否則字看起來會不像貼在牆上。

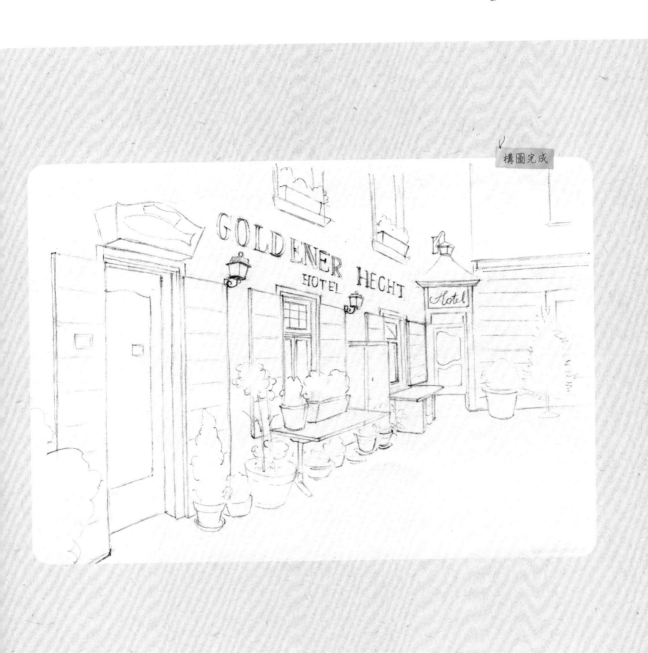

構圖完成

**上色步驟說明 ▶ 彩虹漸層法（乾畫法）**

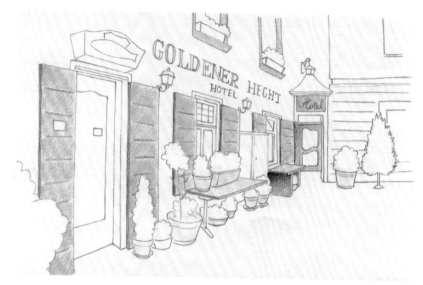

## Step 1

先打上基本色，紅色的門、橘咖啡色的盆栽及木板桌。

※ 深淺的畫法關鍵在於力道，越輕越淺、越重越深。

## Step 2

在牆面輕輕地上一層均勻的土黃色。

二樓窗邊的盆栽容器，畫出明暗（光源從右上方而來，因此每個立體物件的左半邊都要加重顏色，表達暗面）

## *Step 3*

紅色的門在畫面上非常的搶眼，是這風景的一個特色，因此我們再將這紅色的門輕輕的慢慢的一層一層加重色彩，讓紅色可以飽和一點。

※ 建議一層一層輕輕的重複疊色，會比較細緻喔！

## *Step 4*

接著畫門上的招牌，注意光源方向，畫出明暗。

※ 壁燈的框架只要用黑色劃出細線、塗黑即可。

## Step 5

用深咖啡色畫上窗戶的顏色，再用黑色畫線做窗網，記得門框及窗框要留白。

招牌及壁燈，及印在牆面上的陰影，用深咖啡色稍微輕輕的上色一下就好，隱約有個光影即可。

※ 窗戶不要整個平塗塗黑，要做出深淺，才能製造出透光到室內的感覺。

## Step 6

最後，用捲圈的方式或針葉林的方式，畫盆栽上的植物，盆栽的立體感，通通在左邊畫上陰影，接著地面及地毯用水平的方向上色。

牆面上的字母，用黑色塗黑即可。

植物顏色的選擇：
淺綠、深綠、墨綠、深藍、深咖啡。

# Chapter 7

# 可愛動物篇

萌 萌的毛小孩，總是讓人很難抗拒。看著牠們的一舉一動就有種莫名的療癒感～
你家也有萌萌的毛小孩嗎？想不想試著畫畫看呢？

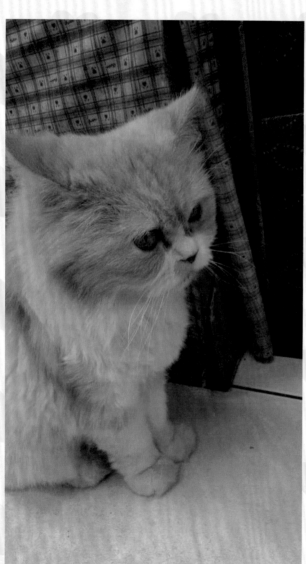

適用紙張：一般素描紙

工　　具：水性色鉛筆（建議用乾刷的色鉛
　　　　　筆或油性色鉛筆也可以，筆尖削
　　　　　尖是重要關鍵）。

# 01 金吉拉（貓咪）

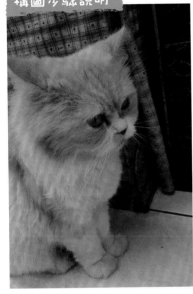

▲ 原圖照片

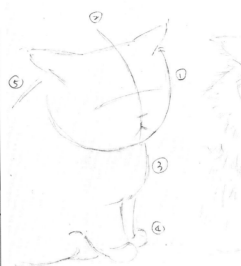

▲ 構圖步驟順序

## 步驟說明

1. 先分析貓咪是扁扁的圓臉呢？還是長長的圓臉，畫一個肉包的形狀，及頭頂兩個三角形的耳朵。

2. 接著畫臉部五官的十字基準線，垂直線以鼻樑的位置為中心、水平線以眼尾為中心畫弧形，並定 位出鼻子與嘴的位置。

3. 找出嘴下方的點，延伸身體線條。

4. 腿的位置，拿筆垂直比對，會找到延伸到耳朵生長的位置，由此向下延伸找到腿部的比例位置。

5. 背部的線條是從耳朵下方的點向左後方延伸。

## 構圖步驟說明（續前頁）

上色前先用筆型橡皮擦將輔助線擦乾淨，再用軟橡皮擦淡所有的鉛筆線。若鉛筆線本身就已經很淡了，可局部擦除較深的地方就好。

構圖完成

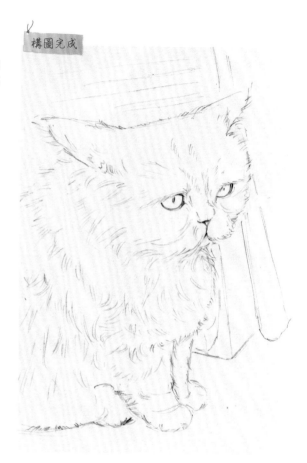

上色前說明

## 上色前置步驟說明

鉛筆線擦淡後，選擇貓咪毛色的主色（大部分比例的色彩為主色），沿著鉛筆線勾勒出大致的外型。

**上色步驟說明 ▶ 彩虹漸層法（乾畫法）**

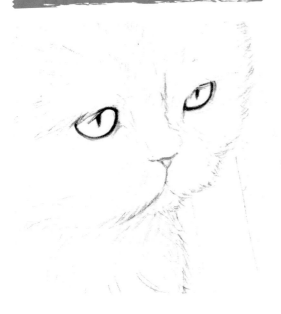

## *Step 1*

眼睛的畫法：先用最深的咖啡色，勾勒眼睛的外型。

再畫黑色瞳孔的位置，受光的瞳孔會變窄，細窄的瞳孔有點像葉子的形狀，也要清楚勾勒出來。

※ 注意：筆一定要削尖。分上眼線、下眼線來畫，即使是看起來圓圓眼睛的貓咪，也一定要分上下來畫眼線，才能表現眼頭、眼尾的感覺。

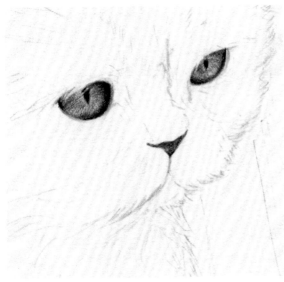

## *Step 2*

如何表現玻璃珠的眼睛，就在於以黑色瞳孔為中心點，畫放射狀的細線，慢慢加深顏色，就能做出玻璃珠透光陰影的感覺。

畫完玻璃珠後，再用黑色疊深眼睛四周的色彩，越靠近中心越淺、越靠近眼睛周圍邊緣越深，讓眼球的感覺更加立體。

顏色的選擇：
這隻貓咪的眼睛，主要是咖啡色系。
可用土黃色、草綠色、深咖啡、黑色（草綠色加入咖啡色，可帶出一點抹茶色的感覺）。

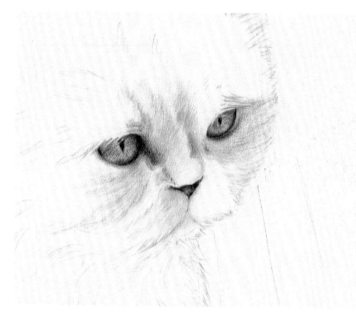

## Step 3

畫動物毛的重點，即是由鼻子的中心點出發向外延伸。觀察毛的曲線方向，畫出毛髮的動線。鼻樑是一個需要強調陰影的重點，因此從眼頭處延伸出來到鼻子的陰影，一定要用深咖啡色加深。

顏色的選擇：
這隻貓咪的毛色，主要是咖啡色系。
可用土黃色、淺咖啡、紅咖啡、深咖啡、灰色、黑色。

可用這幾種顏色的深淺順序作搭配。

※注意：筆一定要削尖。每一筆都要輕，一根一根的畫，線條才會細。

## Step 4

接著向上延伸畫到耳朵，光澤的部分留白不要畫。輕輕的由淺畫到深。

※注意：順著毛髮動向，一根一根的畫。才能有毛絨絨的感覺。

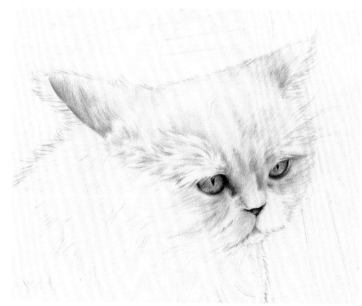

# *Step 5*

接著往下畫胸毛，胸毛的部分，是白色的，因此我們留白畫陰影的部分來凸顯白色的毛。

陰影顏色的選擇：
深咖啡色。

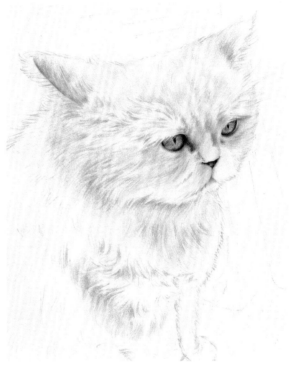

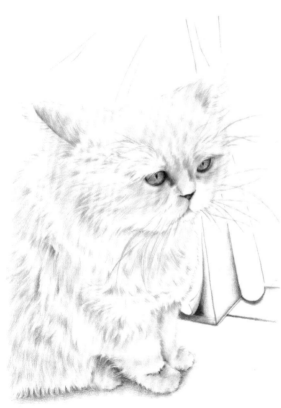

# *Step 6*

最後，依序按前一個步驟的方式，畫其他白色的毛，越靠近腿部，白色的毛會帶一點點淺淺的土黃色，再以順毛的方式，加上土黃色。

貓咪坐在地上的陰影，上一層深咖啡色的漸層，越靠近貓咪越深，離開貓咪越淺，這樣貓咪在畫面上，就更有重量的感覺囉。

最後畫上背景線條，就完成囉！

## 02 兩相依（小鳥）

### 構圖步驟說明

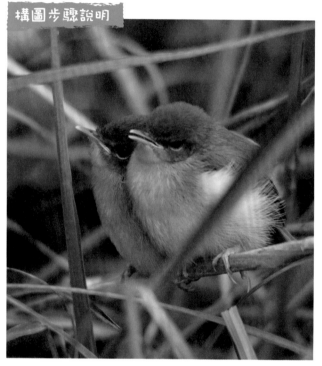

▲ 原圖照片

▲ 構圖步驟順序

### 步驟說明

1. 和 2. 先將物件分析幾何圖形化，畫兩顆蛋形。依方向畫出頭部靠近嘴的地方較尖。

3. 和 4. 畫嘴的方向位置。

5. 和 6. 畫腳的方向位置。

7. 和 8. 再畫腳下樹枝及葉子。

　　　 ▷ 接著依構圖範圍，畫出細部樣子。

　　　 ▷ 眼睛的位置以嘴角的位置做比對延伸。

## 構圖步驟說明（續前頁）

用筆型橡皮擦將輔助線擦乾淨，並將整個空間的前後關係先確認出來。（例如：前景的葉子會遮到中景小鳥的身體，構圖時線條上沒有空出位子，因此上色前要先擦乾淨。）

**構圖完成**

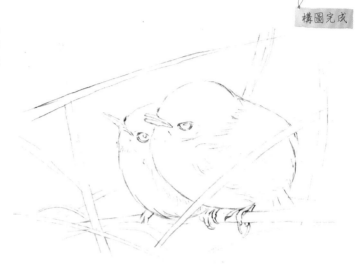

**上色前說明**

## 上色前置步驟說明

鉛筆線擦淡後，選擇毛色的主色（大部分比例的色彩為主色），沿著鉛筆線勾勒出大致的外型。

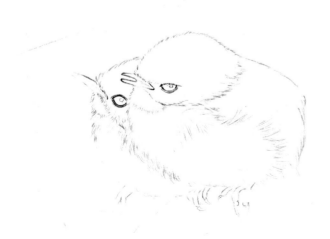

## Step 1

小鳥的眼睛，不像貓咪的眼睛這麼清澈透明，小鳥的眼睛跟狗狗的眼睛比較像，都是黑色的很大顆。但還是會有光澤，要仔細看清楚，幫他留白色光點喔～

光點的位置，能決定他的視線。

※ 上色方式，一樣分開畫眼線，再上色眼球四周圍都是最深的嘿，慢慢漸層到中間的光點，才能表現眼球球體的感覺。

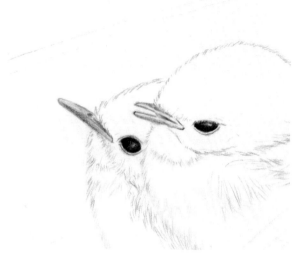

## Step 2

幼鳥的毛，不像成鳥的羽毛很柔順，要有點雜亂感，因此可以在勾勒外型時，帶點不規則方向的線條。

**顏色的選擇：**
黑色、灰色、土黃色。

可用這幾種顏色的深淺順序作搭配。

## *Step 3*

依前面的步驟，畫前面這隻小鳥的羽毛。肚子側邊的部分，毛比較白，用留白方式處理，只要用土黃色帶一些陰影進去就可以了。

## *Step 4*

前面這隻小鳥的背部羽毛較平順，筆法要依順毛的方式，一筆一筆整齊的上色，由淺至深的慢慢加深色彩，靠近肚子側邊的白毛，要特別注意留白，不要畫到囉！

**顏色的選擇：**
黑色、灰色、土黃色、淺咖啡、深咖啡，可用這幾種顏色的深淺順序作搭配。

## Step 5

畫上前景與後景的樹葉線條。
綠葉與枯葉搭配穿插。

先用綠色及橘色,將葉子勾好
邊線不要太用力喔!

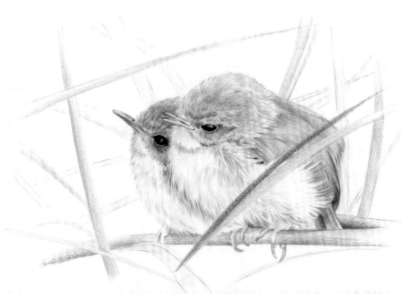

## Step 6

最後,將前景背景的葉子上
色。光源方向,從上方而來,
所以樹枝底下會比較暗,一定
要做出深淺的立體感覺,這樣
就完成啦!

陰影顏色的選擇:
綠葉:淺綠、深綠、深藍
枯葉:橘色、淺咖啡、深咖啡

# Chapter 8

# 上色練習篇

## 01 美味咖啡甜點

卡布奇諾

栗子蒙布朗

莓果奶酪.

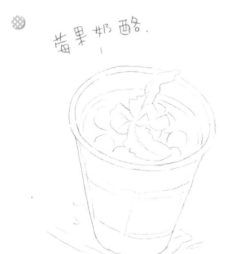

香草檸檬塔

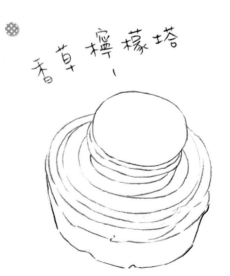

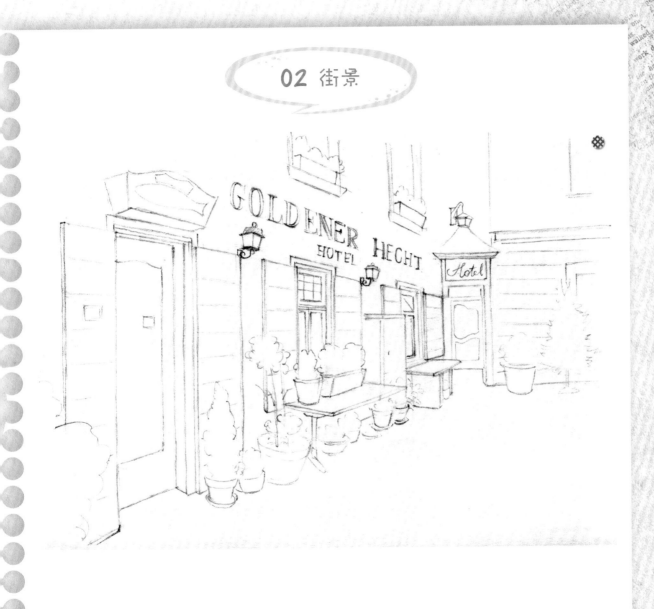

# 朵麗的人氣百變色鉛筆練習本

作　　　者：朵　麗
企劃編輯：王建賀
文字編輯：詹祐甯
設計裝幀：張寶莉
發 行 人：廖文良

發 行 所：碁峰資訊股份有限公司
地　　　址：台北市南港區三重路 66 號 7 樓之 6
電　　　話：(02)2788-2408
傳　　　真：(02)8192-4433
網　　　站：www.gotop.com.tw
書　　　號：ACU070500
版　　　次：2016 年 06 月初版
建議售價：NT$260

國家圖書館出版品預行編目資料

朵麗的人氣百變色鉛筆練習本 / 朵麗著. -- 初版. -- 臺北市：
　碁峰資訊, 2016.06
　　面； 　公分
　　ISBN 978-986-476-070-1(平裝)
　1.鉛筆畫　2.繪畫技法
948.2　　　　　　　　　　　　　　　　　105009719

## 讀者服務

● 感謝您購買碁峰圖書，如果您對本書的內容
　或表達上有不清楚的地方或其他建議，請至
　碁峰網站：「聯絡我們」\「圖書問題」留下
　您所購買之書籍及問題。(請註明購買書籍
　之書號及書名，以及問題頁數，以便能儘快
　為您處理)　http://www.gotop.com.tw

● 售後服務僅限書籍本身內容，若是軟、硬體
　問題，請您直接與軟體廠商聯絡。

● 若於購買書籍後發現有破損、缺頁、裝訂錯
　誤之問題，請直接將書寄回更換，並註明您
　的姓名、連絡電話及地址，將有專人與您連
　絡補寄商品。

● 歡迎至碁峰購物網選購所需產品
　http://shopping.gotop.com.tw